文武崑亂

不擋

京劇名旦暨教育家

梁秀娟

白其龍——著

代序 春風化雨育英才——
記台灣京劇教育家梁秀娟

劉慧芬

千禧年十月二十八日，一位對台灣京劇教育有著深遠影響的教育家梁秀娟，病逝於美國洛杉磯。那精神飽滿，經常身著綢緞褲襖、繡花平底鞋以輕快俐落的步履、嘹亮急促的語調、揮舞著教鞭、吆喝學生進教室的身影，從今之後，除了記憶深處的湧現，人世之間，將永遠再難覓尋了……。

超越舞台技藝的成就

熟悉京劇戲曲藝術的人士，多半認為梁秀娟一生最引以為傲的，是她年輕時代那色藝雙絕的燦爛舞台生涯；實際上，綜觀她真正以藝人身分出現在舞台上的時

間，非常短暫。從她十一歲正式登台，到十九歲嫁入山西白氏望族，職業演員生涯就此全部告終。由於夫家家世顯赫，囿於傳統社會保守的觀念以及時局上的動盪不安，梁秀娟輾轉遷台定居之後，除了義演或教學示範演出，幾乎不曾有過在職業劇團戲演的紀錄。如果說農業專家的成就不在務農，律師的成就不在法庭，那麼梁老師的成就，當然也就不能僅以「名演員」等同視之。一位不在舞台上演出的「演員」，卻對台灣的京劇藝術的傳承與推展，有著無與倫比的影響，將薪傳戲曲文化藝術的重責大任，一肩挑起，直到她罹患中風、臥病不起方歇，她的成就，若僅以「藝人」視之，真正未盡公允。

台灣京劇教育，歷經科班、職校等基礎教育後，再度提升層次，轉型進入大專院校，居功厥偉的政策執行者，當以梁秀娟為首。民國四十四年，時年三十六歲的梁秀娟應國劇大師齊如山邀請，擔負起國立藝專（今國立臺灣藝術大學前身）國劇科的籌備工作，並出任藝專國劇科科主任，正式開展她為戲曲教育奉獻終生的職志：民國五十一年她應聘於中國文化學院（今中國文化大學前身）體育系舞蹈組、民國五十三年應聘於國立藝專影劇科、民國五十四、五十六年應聘於文化學院五專部舞蹈科與戲劇科、民國六十四年應聘為華岡藝術學校國劇科主任、民國六十五年應聘於國立藝專國樂科聲樂組、民國七十六年應聘為國立藝術學院舞蹈系駐校藝術

家等。從舞蹈到國樂、從戲曲到影劇、從專科到學院，從高職到大學，梁秀娟薪傳戲曲表演的化雨春風，造就了今日無論在戲曲、影劇、舞蹈的領域內，許多傑出的表演藝術家。例如，舞蹈界的雲門元老級團員吳素君、國立台灣藝術學院教授蔣嘯琴；影劇界知名影星盧燕、張俐敏、崔苔菁等多在門下請益學習；在戲曲界，舉凡劇校生至藝專、文大深造者，亦皆受教於梁秀娟門下，由於人數眾多，無法一一列舉，其中正式叩頭行拜師禮者，惟有雅音小集創辦人郭小莊。

淵源的家傳與優異的資質

上述這些教學資歷，所顯示的意義在於：京劇藝術的從業者，自往日無法獲得正當管道接受教育的束縛中，破繭而出！以往傳統藝人只能在舞台上接受觀眾的歡呼，步下舞台，卸下濃厚的脂粉鉛華，依舊只是任人輕慢的戲子玩物。不能接受正規教育，是傳統藝人無法自我提升的致命缺憾。台灣京劇藝術教育，能在專科與大學開創科系，是國立藝專與文化大學主事者偉大的襟懷，對京劇文化的提升，功不可沒！而政策的具體落實，卻必須有一個任勞任怨的政策執行者，才能真正推動這良好的立意。梁秀娟正是兩者結合的堅實媒介，透過她無私的奉獻與風潮的帶動，

才使得戲曲教育，正式在高級學府殿堂推動起來，從此培育出無數優秀的戲曲文化事業的接棒人。

由於梁秀娟藝術成就的精妙，使她雖不以名演員自居，但無論內外行人士，都將其視為京劇界的著名藝人。其舞台生涯雖然短暫，但她資質優異，家學淵源，母系親屬皆為梨園行知名演員，如母親梁花儂，專擅老旦、彩旦、丑角行當，姨母梁桂亭專攻小生；父系親屬則為書香門第，祖父為清代知府官員、父親檀則藩也為知名學者。梁秀娟五歲入私塾，讀過《孝經》、《四書》等傳統經典，奠定基本學養。由於她堅持在十四歲全心投入演藝事業，從此改從母姓，而來自父系的影響，也孕育出她清麗脫俗的大家閨秀氣質。同時，在她學藝的過程中，曾受教多位名師如李玉龍、王蕙芳、張彩林、韓世昌、侯瑞春、閻嵐秋、尚小雲等，更造就她精湛的技藝成就。特別是尚派旦角表演創始者尚小雲，最喜她聰穎過人的領悟力，也認為她的嗓音，十分符合尚派高亢剛直的特色，而將尚派獨門戲傾囊相授，從而奠定梁秀娟在台灣多年來，尚派旦角唯一傳人的金字招牌。

棄藝術生涯而投入戲曲教育

藝術上獲得的認可，使她所帶領的戲曲教學，也快速地擴張領域，從板橋、華岡到關渡，從高職、五專到大學，早年戲劇科系畢業的學生，鮮不由梁秀娟親自教導。在學生們眼中，她是嚴厲又親切的良師與益友，課堂上極為嚴格，學生們如有絲毫鬆懈懶散，梁老師舉起手裡的教鞭，準確地矯正學生的誤失。這份出自濃郁愛心的嚴格管教，學生們心中莫不感念；課堂之外，圍繞著她，老師長老師短，嘰嘰喳喳說笑不止的，也只有梁老師擁有那般強大的「群眾魅力」！

與一般藝人教學相較，梁秀娟著重理論方法，體系清楚明確。盡可能將戲曲表演身段，步驟分明地傳授學生。教學之餘，積極撰寫戲曲身段教學教材，徹底根除舊日科班裡口傳心授的疏漏。與汪其楣教授合著的《手眼身法步》一書，正是將傳統技藝教學，轉化品質為以理論基礎出發的藝術教育。這本具有劃時代意義的著作，為後來陸續出現的戲曲教育論文，開拓一條明確路徑。經過了十數年的努力，戲曲教育無論在方法上或教學品質上，或都已較十年前進步，但是梁秀娟標竿式的精神與研究方法上的啟發，則是她無可取代的偉大成就。

在職場，梁秀娟一副女強人的架式，回到家後，她依舊保持傳統婦女的美德，

為夫婿洗手做羹湯，照顧眾多子女。多年婚姻生活，夫妻伉儷情深，子孫更是賢孝。在梁老師中風臥病期間，眾多子女輪番照顧，三年前移居美國，子女們還按時飛美探視。這也是梁老師多年來，為戲曲教育無私奉獻，所獲得的福報罷！

一代戲曲藝術的教育家，在千禧年這樣特別的時代，告別她熱愛的藝術、敬愛她的故舊門生，與她奉獻終生的戲曲教育，從此長眠於山西太原白氏宗祠祖塋，享壽八十二歲，留給後人，許多的感念與追思⋯⋯。

＊本文作者為中國文化大學中國戲劇學系系主任。

＊本文原刊於《表演藝術》第九十六期（二〇〇〇年十二月），頁一〇〇－一〇一；今僅就文中提及的學校，補充改制後的最新校名。

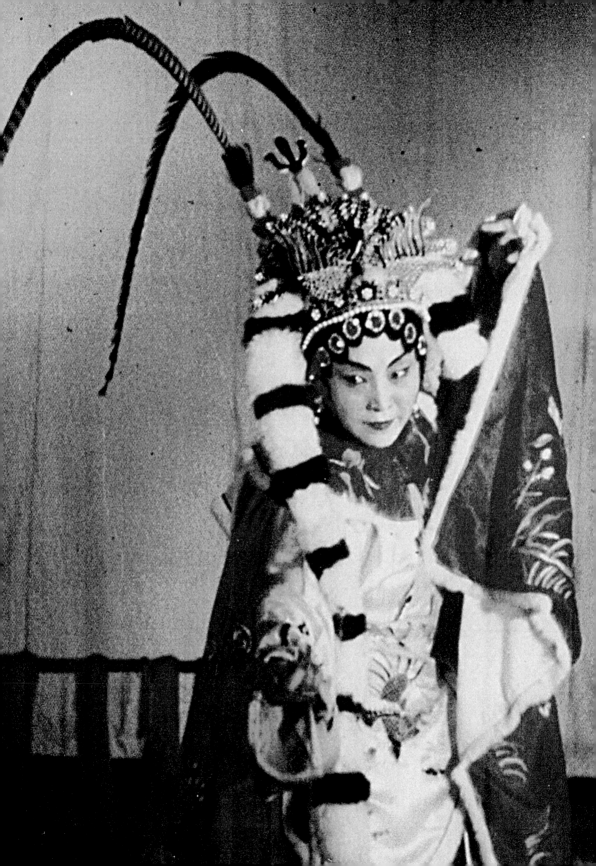

目 次 Contents

第一章
梨園世家・知名坤丑梁花儂之女

母親梁秀娟西元一九二〇年（民國九年）出生在北京的一個戲劇世家。她是家中長女，下面有弟弟梁先慶、大妹梁雯娟、二妹梁玲娟。

外祖母梁花儂是一位京劇演員，十一歲時和她的胞妹梁桂亭一起進了由田際雲創辦的北京第一個女子科班「崇雅坤社」坐科學戲。初學老旦行，後又學三花臉和彩旦行。其胞妹梁桂亭初學梆子，後改學京劇小生行。

「崇雅坤社」的班主田際雲藝名「響九霄」，是清朝光緒年間紅極一時的河北梆子、京劇花旦演員。他本名瑞麟，河北高陽縣人，在中國京劇史中也是一位重要人物。田際雲十二歲在涿州雙順梆子科班學藝；光緒二年進北京獻藝，雖然以花旦應工，但能兼演青衣、刀馬旦、武生、老生、小生，是位能文能武、崑亂不擋的全

才演員。當時有對聯〈贈「響九霄」（田際雲）〉：「九天閶闔開宮殿，萬古雲霄一羽毛」。田際雲富於創新精神，對梨園界影響深遠：他首創梆子、皮黃同台合演的先例，稱作「梆子、皮黃兩下鍋」；他也勇於改革當時戲班的陳規陋習，曾奏請清廷廢除私寓，禁女伶「營娼」，並為梨園藝人爭福利，爭地位；清宣統二年，田際雲成為「精忠廟」廟首，也就是當時梨園公所的主席；民國三年，「正樂育化會」成立，首任會長為譚鑫培，田際雲任副會長；民國二年，又當選了河北省議員。一九一六年八月，田際雲在北京成立了近代戲曲史上第一個女子科班「崇雅坤社」。

外祖母梁花儂及其胞妹梁桂亭自「崇雅坤社」出科後，常年在北京城南遊藝園和華樂園登台演出，是當時紅極一時的京劇演員。

外祖父檀則蕃是安徽望江縣人，生長在北京的官宦之家。其祖檀斗升在清朝曾任重慶知府，祖伯父檀振升曾在翰林院任主考官等要職。外祖父從小飽讀詩書，詩詞歌賦皆精，在文壇有「安徽才子」之美稱，在多家報社擔任主筆，而且極喜歡京劇，尤其喜愛外祖母的演出，可以說是外祖母的「粉絲」。外祖母常常談起和外祖父那段美滿的婚姻家庭生活：當時外祖母在城南遊藝園除了上台演出還負責編排「連台本戲」。夜裡完了戲以後回到家中，待孩子們睡了覺，夜深人靜，這時由外

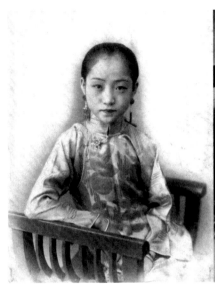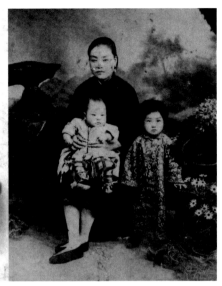

左：民國20年，梁秀娟於北平。

右：民國11年，北平。梁秀娟與其母梁花儂、其弟梁先慶合影。時梁花儂二十三歲，正在北平
　　城南遊藝園搭班演出，站在旁邊的小女孩是母親梁秀娟，抱在懷中的嬰兒是舅舅梁先慶。

祖母口述，外祖父執筆，編寫下星期要排的連台本戲。每星期編排一本，可額外有五十塊大洋的酬勞。

外祖母和姨祖母除了在城南遊藝園登台演出，她們也排演了《狸貓換太子》、《宏碧緣》、《天河配》本戲，同時還編排文明戲如《卓二娘》、《敗子回頭金不換》、《高太守亂點鴛鴦譜》等，是當年非常受歡迎的演員。外祖母懷著身孕還能在台上拿大頂，可見其功力。當時的城南遊藝園是一個大型綜合遊藝場，座落在北京前門外先農壇北壇牆附

近，占地面積很廣。園中有京劇劇場、曲藝雜耍場、木偶戲場、電影場、魔術場、皮影戲場、文明戲場、味根園粵菜館、茶社、咖啡館、西餐廳、還有花園、荷花池，四周設有茶座，其中的坤劇場由「崇雅坤社」出科的京劇女演員常年駐演。京劇界的名坤伶如：碧雲霞、琴雪芳、金少梅、雪豔琴、雪豔芳、李桂雲、福芝芳（梅蘭芳的夫人）都曾在此劇場搭班演出。

母親梁秀娟四歲時隨著父母回安徽省望江縣老家探親。外祖父檀蕃是檀氏家族中唯一單傳男孩。檀家是望江縣望族。據外祖母講：老奶奶留了不少遺產要給他們。母親五歲時家中聘請了一位老秀才做私塾教師。在家中兩年多的塾學裡，母親讀了《孝經》、《大學》、《中庸》、《論語》和《孟子》前半部。小時母親的身體比較弱，姨祖母梁桂亭到戲園練功時常常帶著母親到後台，讓她藉由練功健身，課餘時還請了玉成科班的劉玉芳帶著她學打把子練功，從而扎下了初步的學戲根基。七歲時母親正式進入小學讀書；學名檀秀娟。課餘時間由姨祖母梁桂亭帶著去練功，持續不斷。

外祖母梁花儂在城南遊藝園搭班演戲一直到一九二八年，城南遊藝園的東家介紹她到東北奉天遊藝園做「經理」。奉天遊藝園的股東是張學良的岳父。外祖母在奉天（現在的瀋陽）時還有這樣一段插曲：有一天，兩個死刑犯的家屬跑來一邊哭

一邊跪求她去大帥府找少帥張學良求情。外祖母是仗義又豪爽的性格，於是她抻抻衣襟，踩踩腳便去闖了大帥府，居然說動了張學良，放出那兩名死刑犯。事後得救的家屬給她送來兩盆用珊瑚做成枝幹、用翡翠寶石鑲成花朵的寶石花盆景，她死活不收，後來人家說「好歹是兩條命，您留著討個吉利」，她這才收下了。日後她帶劇團赴新疆，兩盆寶石花盆景擺在辦公室裡，王震司令員見了，還誇讚過。後來有個蘇聯代表團來新疆訪問，王震親自主持接待，外祖母也參加，雙方十分友好。臨別時，王震覺得原來準備的禮物不算豐厚，她便主動提出將那兩盆寶石花盆景作為禮物送給蘇聯朋友。王震一聽覺得很好，那兩盆寶石花盆景便被送到蘇聯代表團朋友面前，蘇聯代表團長激動萬分地說：「這禮物太珍貴了，我們代表團無權保留，帶回去我們就轉交給博物館。」

外祖母梁花儂在奉天遊藝園的演藝生活，直到一九三一年「九一八」事變爆發才告終。當時奉天炮聲隆隆，火光沖天。她連夜搭火車返回北京，一路上驚險萬分，車站、火車上都擠滿了人，人們都倉皇逃往關內，據外祖母說，「連座椅靠背上都是血。」可見當時局勢的混亂。

回到北京，外祖母和久別的年幼兒女們團聚了，孩子們品嘗著外祖母帶回來的關東特產，享受短暫的天倫之樂。不久，她又得搭班唱戲，好養活這一大家子。

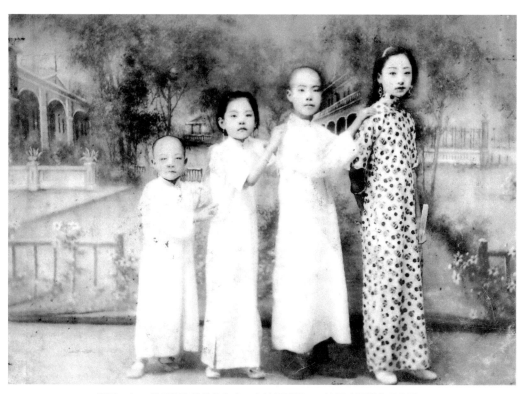

民國21年，梁秀娟與其弟梁先慶、大妹梁雯娟、二妹梁玲娟於北平合影。

第二章
京崑文武名師啟蒙‧嶄露頭角

外祖母梁花儂回北京後，除了丈夫兒女，也和其母（外曾祖母，即外祖母的媽媽）、其妹（姨祖母梁桂亭）同住在北京宣武門外的外郎營胡同。這一帶住著不少京劇演員，梅蘭芳早期的家也在這，家中往來的親友亦多為梨園界的朋友。其中有一位前輩齊如山先生常來家中串門，看到年幼的母親聰明、俊俏、學戲又有靈性，非常喜歡她，鼓勵她好好學戲。那時京劇大師梅蘭芳在北平時常公演，每次梅蘭芳一有演出，外祖母和姨祖母都帶著她去看戲。她看到梅蘭芳的扮相是那麼俊美，唱、念、做又是那般細膩動人，完全被他的劇藝迷住了。這時她也開始對戲劇產生濃厚的興趣，不但愛看，回到家中自己還比手畫腳的模仿，更要求外祖母也讓她學戲。

外祖母有意培養這個女兒，於是每天除了練基本功，也另外聘請名師給母親說戲。

開蒙的老師是玉成科班的劉玉芳，專給母親練腰腿及教把子。青衣的開蒙老師是玉成科班出身的李玉龍，先教會《奇雙會》、《武昭關》。隨後請王蕙芳老師教梅派戲，指導唱腔。王蕙芳先生（一八九一年─一九五四年）是著名京劇男旦，為京劇武生王八十（槐鄉）的四子，其母為梅雨田之妹。王蕙芳與梅蘭芳有「蘭蕙齊芳」之譽，與王瑤卿、梅蘭芳、王琴儂、姜妙香、姚玉芙並列陳德霖的六大弟子。

花旦戲則請張彩林老師先教會《遊龍戲鳳》、《鴻鸞禧》、《鐵弓緣》，著意指點眼神和動作之間的配合；後來又教了《翠屏山》、《武松與潘金蓮》、《烏龍院》等重頭戲。北方崑曲名家韓世昌先生用半年時間教會母親《思凡》，並讓她隨後在位於北平崇文門外三里河大街的「織雲公所」為某銀行家之母的壽筵上露演，震驚四座，當年母親只有十一歲。

那年，農曆五月十八關聖帝君誕辰，母親生平第一次在北平關帝廟能容納上千人的大禮堂登台酬神，演出由李玉龍老師教的《硃砂痣》。韓世昌老師先後又教了崑曲《遊園驚夢》、《佳期拷紅》、《斷橋》、《昭君出塞》等戲；待程度夠深了。才又教了轉折細膩、表演動作最繁難的《貞娥刺虎》。崑曲的特色是唱腔、動作的配合皆非常講究，而韓老師的演繹尤其生動。韓世昌先生（一八九七年─一九

七七年）幼時先後從白雲亭、王益友學藝，初習武生，後改崑旦。曾組「榮慶崑弋社」，又拜曲學家吳梅和崑曲名家趙子敬為師，並於一九二八年率班東渡日本，觀摩日本能樂等古典劇藝，融會交流。其身段圓活自然，尤擅長運用手勢、眼神和面部表情，刻畫人物內心。因此經過了韓老師和馬祥麟老師等人對於這幾齣「崑曲」一絲不苟的嚴格指導與琢磨，母親的技藝有了長足的進步；外祖母復聘請崑曲前輩名師侯瑞春為母親的崑曲功課擫笛。

翌年，民國二十年的關聖帝君誕辰，母親二度在北平關帝廟大禮堂酬神，演出劇目是《吹腔》：《奇雙會》，由姨祖母梁桂亭搭檔，飾演小生趙寵，整場戲被襯托得俐落出色，精彩的演出使梁秀娟的名聲從此傳開。這一年母親十二歲。

當時藝名「九陣風」的名武旦閻嵐秋先生也受外祖母邀請，來家中為母親授戲。閻嵐秋先生（一八八二年─一九三九年）是北京人，著名京劇武旦演員。幼年在楊隆壽主辦的「小天仙」科班學藝，專工武旦。二十一歲赴吉林天慶園演出，藝名「飛來鳳」。後於東北各地演出，嶄露頭角。清光緒卅四年回到北平，與楊小樓、俞振庭合作，聲譽鵲起。閻嵐秋深得譚鑫培讚譽，贈名「九陣風」。中年後，加入余叔岩、高慶奎、尚小雲、程硯秋等班社。其扮相俊美，嗓音清亮，武功精湛，尤以蹻功見長。除武旦戲外，也演刀馬旦和花旦戲，擅於塑造不同人物性格的

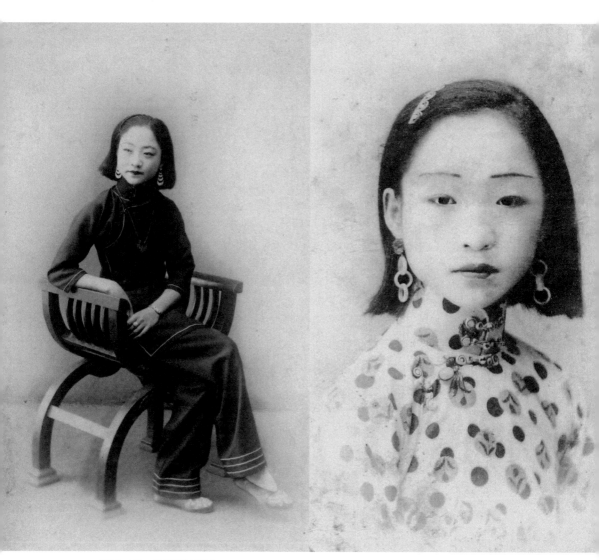

民國22年，梁秀娟於北平。

巾幗英雄形象。閻老師演武旦戲學其岳父朱文英（朱四十），深得要領。

閻老師為人正直、作風嚴謹。晚年謝絕舞台，曾先後執教於富連成社、中華戲曲專科學校，悉心傳藝。外祖母梁花儂聘閻老師到家親授母親梁秀娟《小放牛》、《梁紅玉》、《劉金定殺四門》、《扈家莊》等戲，閻老師教戲非常嚴格，步步扎實。其中，《梁紅玉》需要有一手嫻熟的「鼓套子」，所以單此一劇，母親就學了六、七個月。閻老師的表演具有「武中帶文」的獨到之處，這也啟發了母親去領會如何拿捏武戲角色的動作和精神。當時母親及外祖母全家住北平城南虎坊橋賈家胡同，院子裡養了一隻八哥鳥，只要看到閻老師進門，就學著外祖母的聲音叫：「秀娟，閻先生來了！秀娟，閻先生來了！」這時母親趕緊出來迎接老師，開始了一天緊張的學戲功課。為了練習蹻功，冬天在院子裡潑上水，結了冰以後就在冰上跑圓場。蹻鞋綁在腳上整天都不會脫下來的。《霸王別姬》戲中，虞姬和霸王訣別時有一場劍舞，練習舞劍時，外祖母讓母親用比較重的鐵劍來練，而不是用較輕的木劍。這樣練，很吃功夫，在台上舞劍時便可駕輕就熟。母親就在長輩和老師的嚴格督導下練功、學戲，進步飛快。

這個時期的母親每天一邊練功、學戲，一邊上學，當時是在和平門外的春明女子中學上初中。隨著技藝日益精進，外祖母開始考慮是否讓母親專心在劇藝上做個

「文武崑亂不擋」的全才演員。但外祖父檀家在北京是一個官宦人家，長輩們在清朝時就在北京為官，有記載於清乾隆四十九年（西元一七八四年）安徽望江人檀萃在京城看戲寫詩記事，有「絲弦竟發雜敲梆、西曲二黃紛亂嚷」之句。說明檀氏家族從先輩就是喜歡戲曲的。但封建時代的觀念認為做戲曲的演員是戲子、是下九流，因此檀氏家族的人堅決反對檀家的後代唱戲、做職業演員。這樣反而讓外祖母更加堅定讓自己的兒女走「戲劇演員」這條路的決心。她將大門口掛著「檀寓」的銅牌摘了下來，換成了「梁寓」的牌子。將兒女們的「檀」姓全都改成自己的「梁」姓。於是「檀秀娟」改名為「梁秀娟」。還讓我的舅舅梁先慶、二姨梁雯娟、三姨梁玲娟全部學了京劇，並且繼續聘請名師給母親說戲。

第三章
梁劇團「秀立社」・當家名旦

民國二十二年，母親十四歲，外祖母組班讓母親全心投入演藝事業。於是母親從北平春明女子中學輟學。這年秋天外祖母組建了「梁劇團」，班名「秀立社」。正式對外公演。母親是旦角主演；姨祖母梁桂亭是小生主演，外祖母總管劇團事務，還上台演出，舅舅梁先慶傍著母親飾演二旦和小生。「秀立社」有五十多人，演員陣容都是一時之選：花臉侯喜瑞，北平富連成科班第一科的高材生，一齣《坐寨盜馬》紅遍大江南北，他的表演稱為「侯派」；紅生李洪春，以演關公戲著稱；孫盛文，花臉，富連成科班盛字輩，出科後一直在科班任教，著名花臉裴盛戎、袁世海當年都是這位師哥帶出來的；其他演員還有玉盛如（丑角）、貫盛習（老生）、陳喜興（老生）等人。

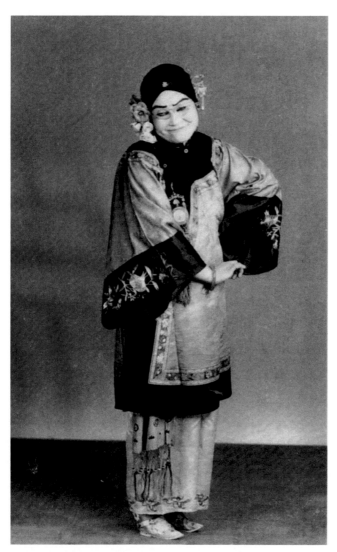

梁花儂在《十三妹》中飾演賽西施，腳上踩的是「硬蹻」。

梁劇團「秀立社」首演於北平華樂戲院。貼出的戲碼是由母親梁秀娟主演的《盤絲洞》和全本《金山寺》。場場爆滿，轟動京城。接著又在北平西單「哈爾飛戲院」公演，戲碼是《玉堂春》及全本《販馬記》，由姨祖母梁桂亭搭檔小生。演

出分外精彩，紅遍京城。姨祖母梁桂亭八歲時便隨外祖母梁花儂入北平「崇雅坤社」習藝，曾拜程繼仙為師，出科後與雪豔琴合作多年，與新豔秋合作演出《琵琶行》，「秀立社」成立後為當家小生，與母親同台搭演，對母親藝術的提升居功厥偉。經過這幾場成功的表演後，母親從此開始了職業演出生涯。當時有許多年輕的

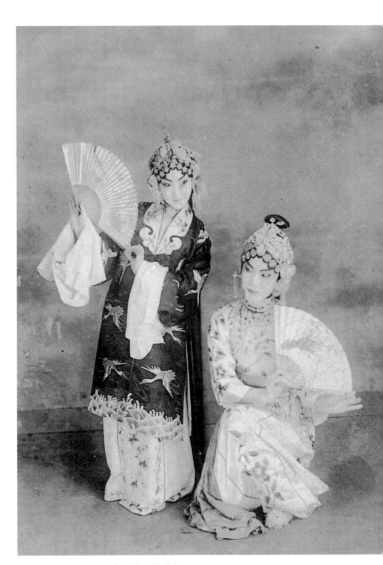

梁秀娟、梁先慶於崑曲《遊園驚夢》。

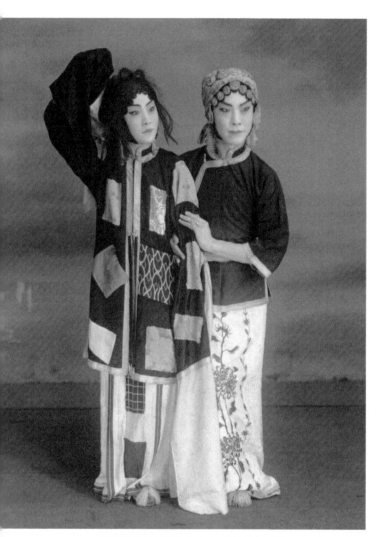

梁秀娟與其弟梁先慶演出《乾坤福壽鏡》，梁秀娟飾演胡氏，梁先慶飾演壽春。

大學生是母親的戲迷。這些年輕的學子們看完戲都擁到後台門口，一觀他們「偶像」的盧山真面目，母親演完戲，坐車返家。這群青年粉絲也跟隨到家，甚至爬到牆上看著他們的偶像進了房間。

這裡我要講一個過了幾十年後的小見證：一九九九年春節期間，我去美國洛杉

磯探親，那時母親正在洛杉磯妹妹家養病。鄰居是北京來美國定居的夫婦，正好也接北京的父母來探親。老人家七十多歲了，聽說母親梁秀娟是他家鄰居。幾次要求來探望。原來三十年代他正在北京讀大學，也是一位京劇戲迷。非常喜歡看母親的戲。事擱了六十多年，他進到母親房間，坐在那裡，看著母親，大概是在回憶當年的點點滴滴。後來老人家返回北京，聽說還寫了一篇和母親會面的文章登在刊物上。

梁劇團「秀立社」在北平的公演一炮而紅。梁花儂、梁桂亭、梁秀娟被稱為「梁氏三傑」，於各地巡迴演出。北平、天津、武漢、濟南、青島、開封、鄭州是他們常去巡演的城市。這時期在舞台上經常演的劇目有《梅玉配》、《兒女英雄傳》、《雷峰塔》、《木蘭從軍》、《盤絲洞》、《戰宛城》、《扈家莊》、《十三妹》、《得意緣》、《霸王別姬》、《大英傑烈》、《玉堂春》、《烏龍院》、《劉金定殺四門》、崑曲《思凡》、《刺虎》、《遊園驚夢》，吹腔戲《販馬記》，武生戲《林冲夜奔》、《八大錘》等。新編的戲有《餞春泣紅》、《活捉王魁》、《藍橋會》、《人面桃花》、《蝴蝶杯》等。其中新編戲《人面桃花》是戲劇家歐陽予倩先生當年看了母親的戲，見她扮相頗有仕女風韻，非常讚賞，特地為她編寫的。她在劇中當場揮毫畫牡丹，又快又美。

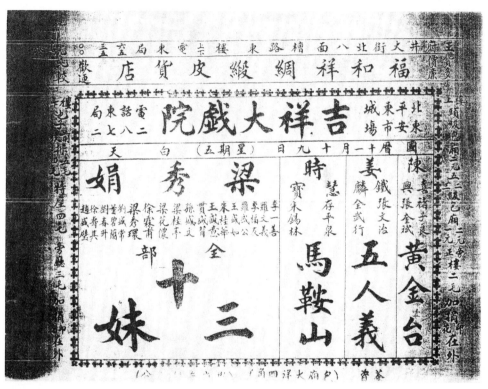

秀立社於吉祥大戲院演出《十三妹》的戲單。

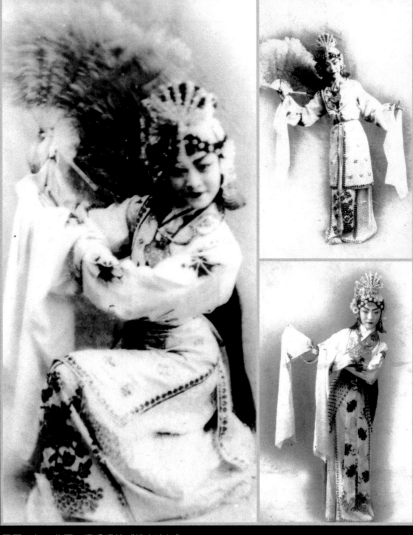

民國22年，北平。梁秀娟於《餞春泣紅》。

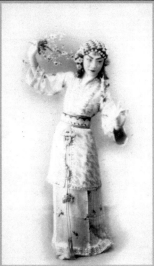
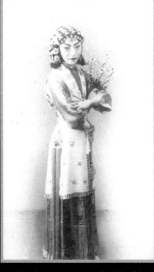
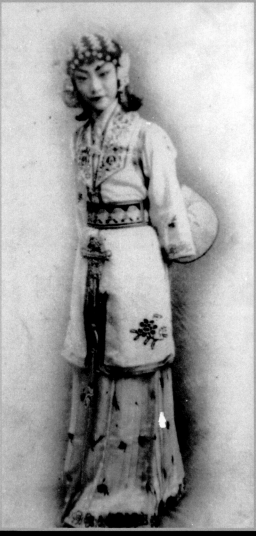

民國22年・北平。梁秀娟於《人面桃花》。

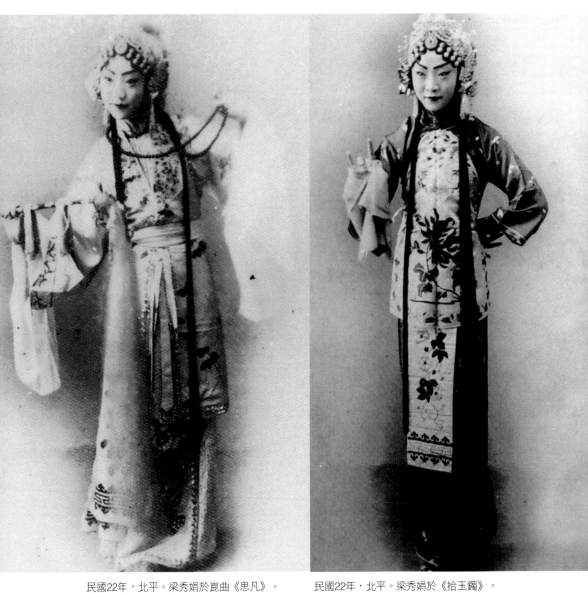

民國22年，北平。梁秀娟於崑曲《思凡》。　　民國22年，北平。梁秀娟於《拾玉鐲》。

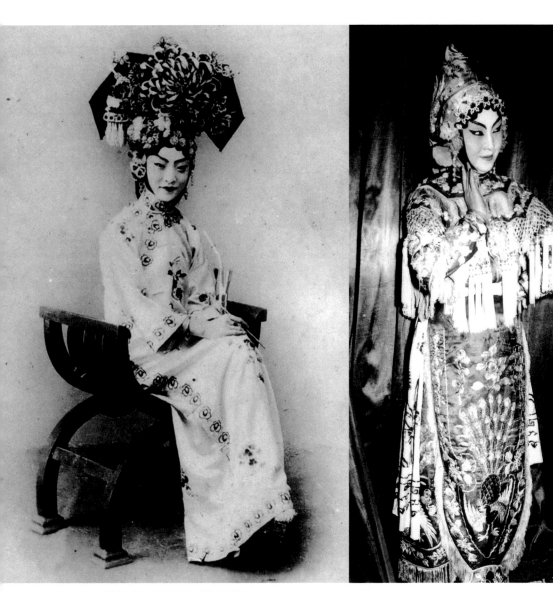

民國22年，梁秀娟於《梅玉配》。

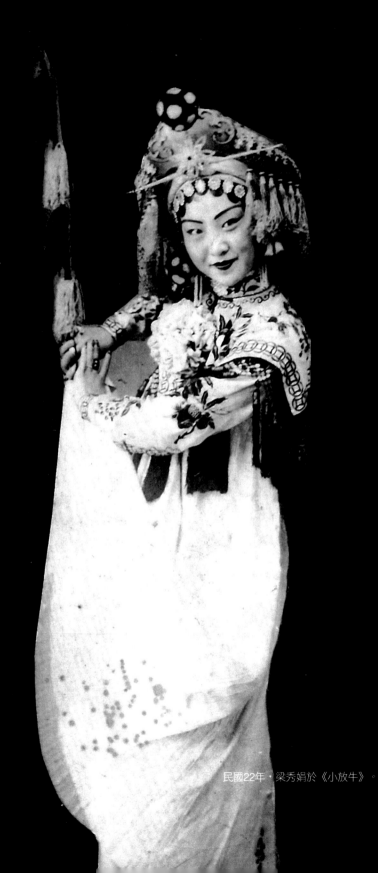

民國22年，梁秀娟於《小放牛》。

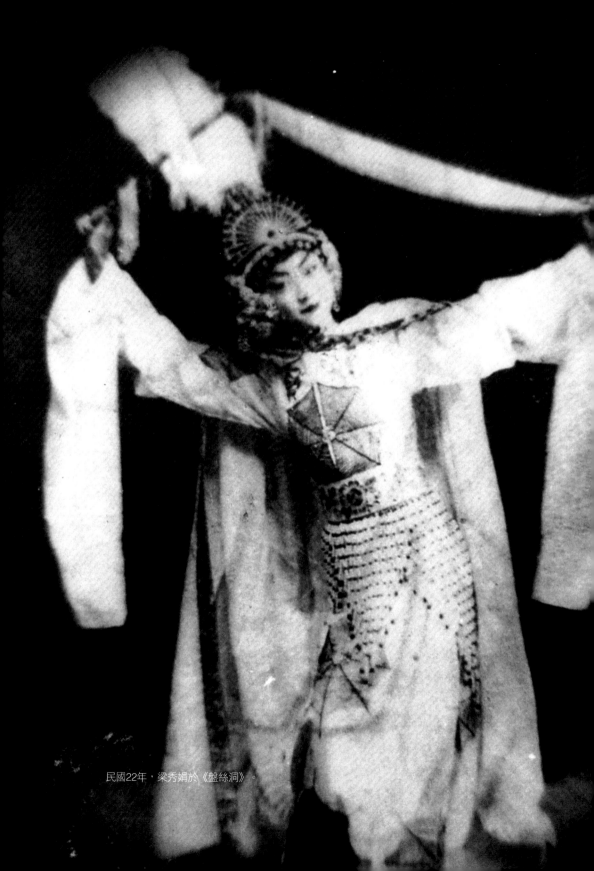

民國22年，梁秀娟於《盤絲洞》。

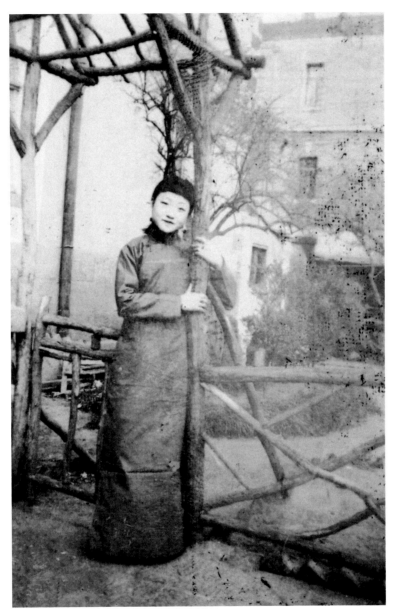

民國22年，梁秀娟於山東青島。

母親十五歲時正式拜尚小雲先生為師。尚小雲先生（一九○○──一九七六年），字綺霞，祖隸屬漢軍旗籍，河北南宮人。在十九、二○年代與梅蘭芳、程硯秋、荀慧生並稱京劇的「四大名旦」，並創立具有獨特表演風格的「尚派」。尚小雲先生，自幼進入北京三樂（後改正樂）科班學藝，藝名「尚三錫」。初習武生，後改習旦行。從孫怡雲學戲，改名尚小雲。在科班時就與荀慧生（白牡丹）、趙桐珊（芙蓉草）並稱「正樂三傑」。尚小雲的唱腔滿宮滿調，字正腔圓，以剛勁見稱。做功身段寓剛健於婀娜。在《乾坤福壽鏡》《失子驚瘋》一折中的舞水袖、瘋步；《昭君出塞》中的趟馬、圓場等，皆能在繁重的身段中表現人物。由於武功根底深厚，更擅長演「刀馬旦」戲，他在《梁紅玉》、《秦良玉》、《湘江會》中的「靠功」、「把子」乾淨俐落，勇猛俏麗。民國廿六年，尚小雲先生在北京開辦了「榮春社」科班。除了聘請名師傳藝，也親自執教，培養了學生二百餘人，以春、榮、長、喜排名，不少人後來都成為京劇著名演員。其子尚長榮是著名的花臉演員，曾任「中國戲劇家協會」主席。

母親拜尚小雲為師，中間有這個過程：當年外祖母很欣賞尚小雲的藝術，常去看尚先生的戲，並把尚先生在舞台上的獨到之處記了下來，回來再給母親說戲。外祖母和尚先生見了面以後，透露了想讓孩子學尚派藝術的想法，尚先生看了母親的

民國22年，梁秀娟與其妹梁雯娟、梁玲娟於山東青島。

晚上王家又是「眾星雲集」，裡已請了五、六位老師教戲，但是白天家生學「花衫」戲。主」王瑤卿家中，讓她和王先廣，外祖母還帶她去「通天教　為了讓母親的戲路更寬

影響極大。入的指點，對母親藝術的長進春》等戲都經過尚老師悉心深番》、《盤絲洞》、《玉堂妃》、《杜麗娘》、《杏元和說戲。母親擅演的《漢明定收母親為徒，並親自給母親很適合唱尚派的戲，遂欣然決又亮又脆，跟自己非常相似，演出，認為她的嗓子有鋼音，

沒空給她說戲。於是由他的大徒弟程玉菁先生教了《橫盤山》、《乾坤福壽鏡》兩劇。

這個時期外祖母又請了「楊派」《楊小樓》武生教師丁永利教授母親崑曲《林沖夜奔》。《林沖夜奔》原是楊小樓的代表作之一，當時丁永利是楊小樓的其中一

民國23年，梁秀娟。

位武管事，他學了這齣戲，不但教了李少春和王金璐，就是楊小樓的外孫劉宗楊也是先向丁永利學的。在一個夏天的下午，丁永利在笤帚胡同楊宅的客廳裡，給劉宗楊說《夜奔》。楊小樓在屏風後面的竹榻上抽煙，隔著屏風，看著丁永利怎樣把他的絕活教給他的外孫。丁永利當時並未察覺，事後，劉宗楊和他說：「那天您說《夜奔》，我姥爺（楊小樓）在屏風後頭看了個整齣，佩服您教的地道。」因此，這齣《林冲夜奔》成了丁永利教戲的「招牌」。

民國廿三年，梁劇團「秀立社」首度應邀赴山西省太原市公演，演出非常成功，梁劇團載譽而歸。外祖母請畫家邵逸軒先生在家中教母親和舅舅畫國畫。有了名家打下繪畫的基礎，母親在演出《人面桃花》時當場能揮毫畫花卉。

舅舅梁先慶專工小生，在「秀立社」與母親同台演出，也在母親主演的戲中飾演二旦。比如在《乾坤福壽鏡》中，母親飾演胡氏，舅舅就演壽春。他在繪畫上也有一定的成就，年輕時就曾在北平中山公園舉辦個人畫展。後來全家到雲南昆明，舅舅便在雲南省京劇院擔任導演和演員，由關肅霜主演的一齣有名的現代戲《黛諾》，他就是導演之一。退休後，他成為雲南省美術家協會的會員，以書畫自娛娛人，其畫作曾被出國訪問團帶去做為禮物贈送外國友人。

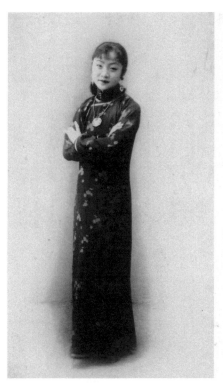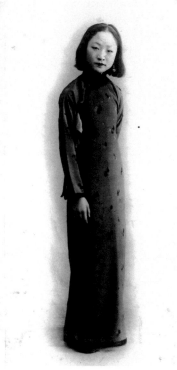

民國23年，梁秀娟於北平。

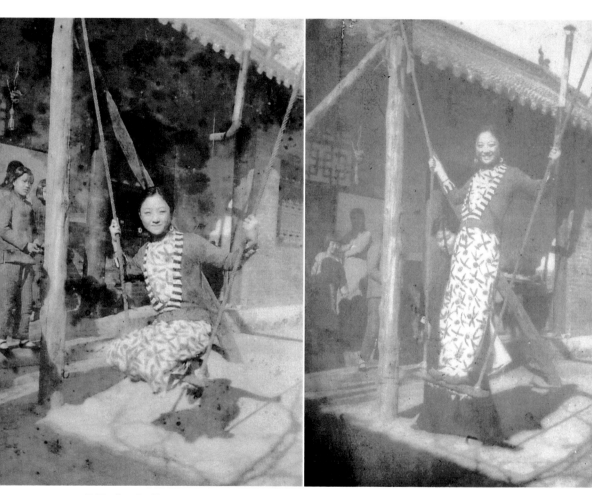

民國22年,梁秀娟。

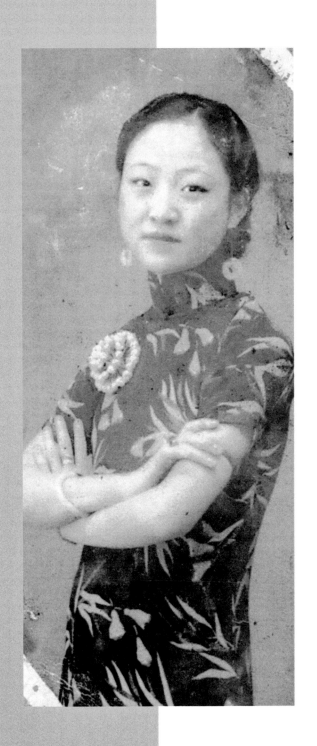

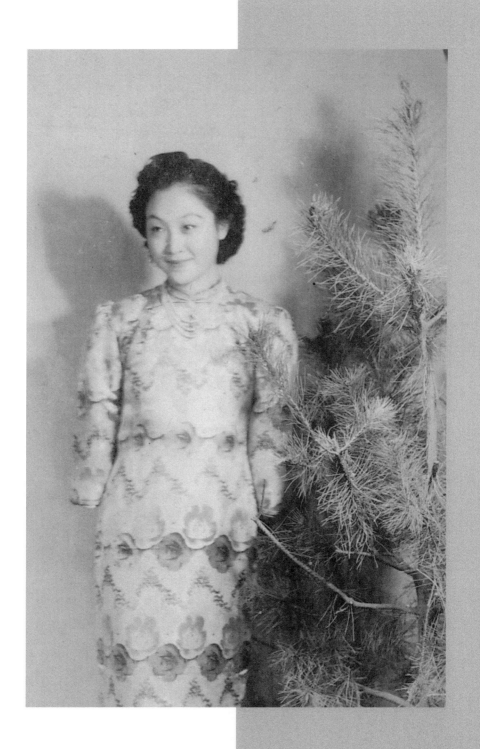

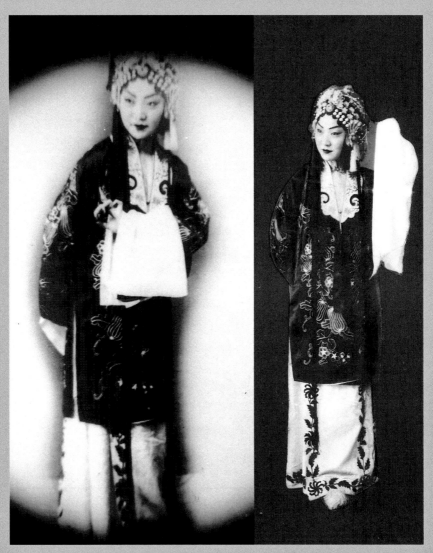

民國23年，梁秀娟於《寶蓮燈》。

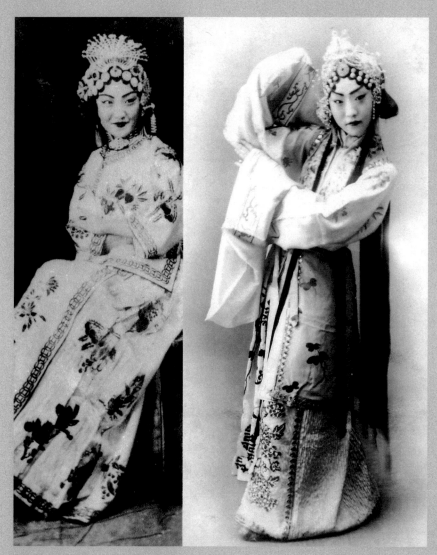

民國23年，梁秀娟於《玉堂春》。

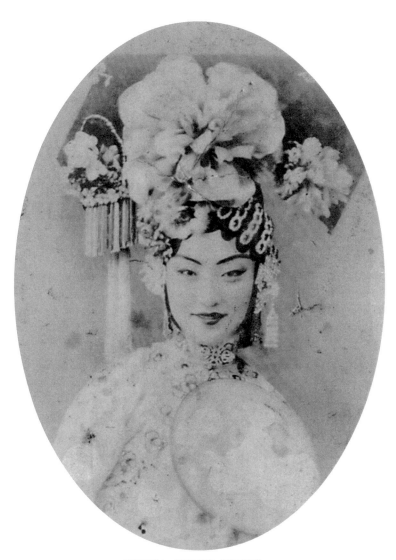

民國23年，梁秀娟於《梅玉配》。

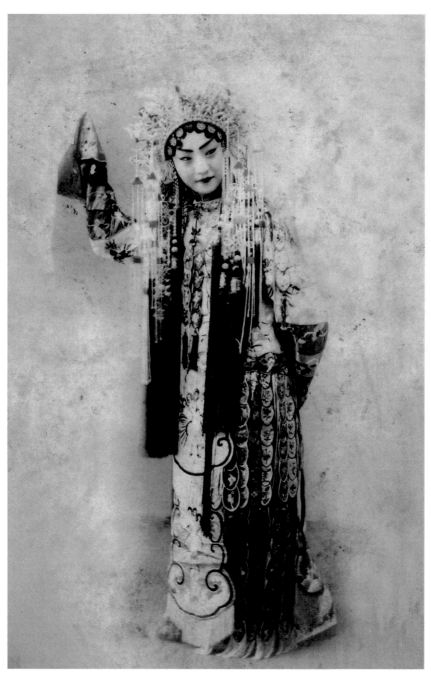

民國23年，北平。梁秀娟於《貴妃醉酒》。

精心指導，使得她在藝術上又踏上了新的境界。

民國廿四年，梁劇團「秀立社」應邀赴上海黃金大戲院新春公演。從正月初開始，連續演了兩個月，場場爆滿，一票難求。一齣全本《玉堂春》足足演了一個月，母親反串武生飾演林沖夜奔，也連續上演了半個月，她飾演的林沖不僅英氣逼人，嗓音嘹亮，其中的飛腳、踢腿、大臥魚三個動作身段能夠一氣呵成，台下的戲迷們為之連聲喝彩。母親在黃金大戲院與著名京劇藝術家麒麟童搭檔，由於前輩的

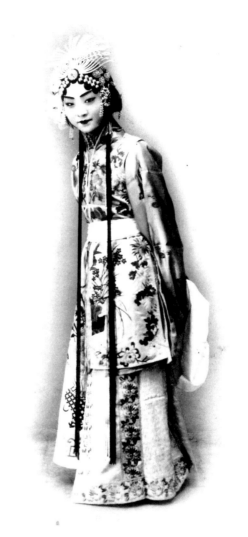

民國24年，北平。梁秀娟於崑曲《漢明妃》。

48

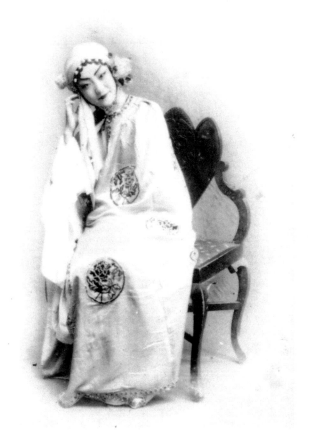

民國24年，北平。梁秀娟於《玉堂春》。

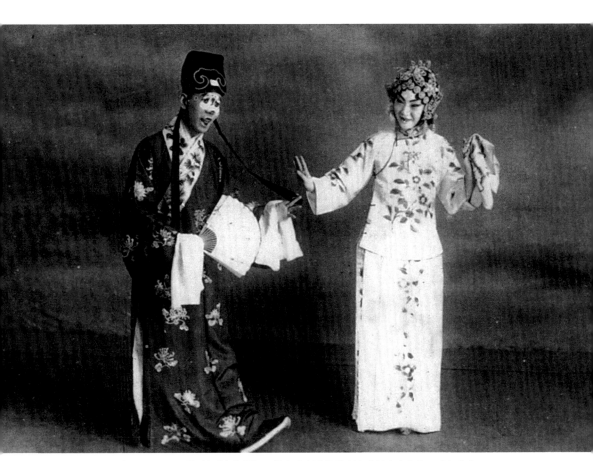

民國24年，北平。梁秀娟於《烏龍院》，飾演張文遠的是富連成科班出身的王盛如先生。

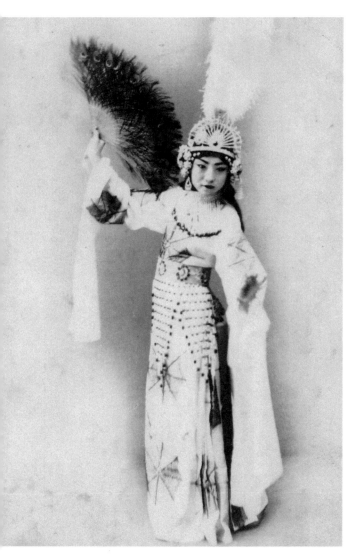

民國24年，梁秀娟於《盤絲洞》中飾演蜘蛛精。

麒麟童周信芳先生曾與母親合作演出《全本驪珠夢》、《寶蓮燈》、《戰宛城》、《薛平貴與王寶釧》。周信芳先生在《蝴蝶杯》中飾演田玉川，在《雷峰塔》中飾演許仙。母親在周先生編演的《平西劍》中飾演「樊梨花」。周先生對母親的傳授、提攜不遺餘力，讓此行又額外增長了不少舞台經驗與心得。外祖母提及與麒麟童的情誼還有這樣一段往事：民國廿年代初，周先生帶劇團到北平公演，那時北平的戲劇觀眾對「海派」藝術不熟悉。因而票房不大好，劇團被困在北平。

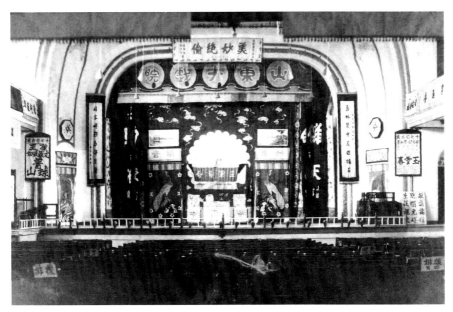

民國24年，山東濟南「山東大戲院」。梁劇團「秀立社」巡迴演出，當天演出戲碼為全本《玉堂春》，由梁秀娟、李洪春、梁桂亭主演；《普求山》，由孫盛文、王盛如主演。

民國26年1月17日梁家班「秀立社」演出海報。

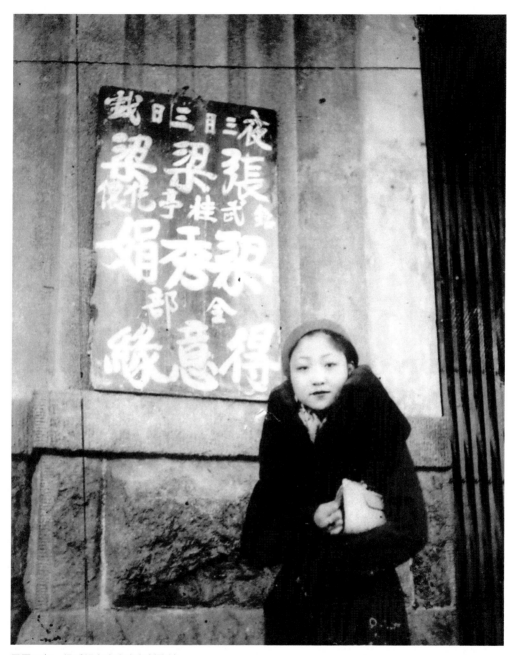

民國24年，梁秀娟在山東青島劇院前。

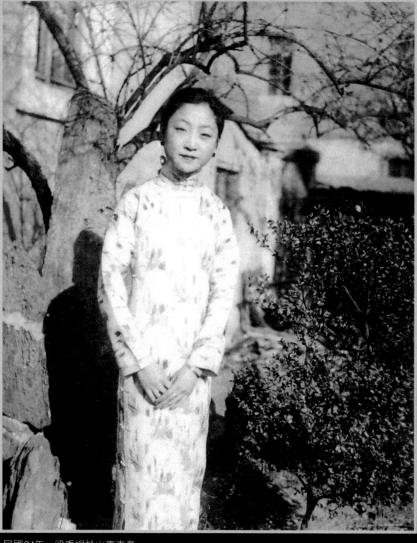
民國24年，梁秀娟於山東青島。

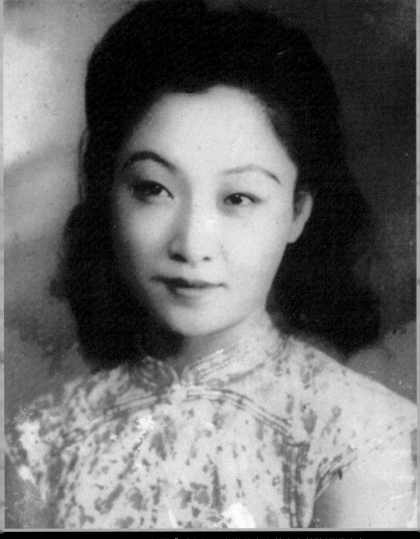

民國34年，沈毅娟於上海一時沈劇團「毛文礼」應邀赴上海黃金大戲院巡迴演出。

民國24年，梁秀娟於上海。

這時李洪春先生來家裡和外祖母說了這個情形。外祖母說，讓「秀立社」演出三天戲，將票房收入全部送到麒麟童那裡，一解他的燃眉之急。

母親梁秀娟在上海演出成功，讓梁劇團「秀立社」從而享譽大江南北，各地邀約不斷，《京戲近百年瑣記》（周志輔 著）記載：民國廿六年（西元一九三七年）一月十七日「秀立社」在北平西單哈爾飛戲院演出，戲碼是：陳嘉興的《清官冊》、貫盛習的《白馬坡》、梁秀娟主演的《樊江關》。梁秀娟、梁花儂、梁桂

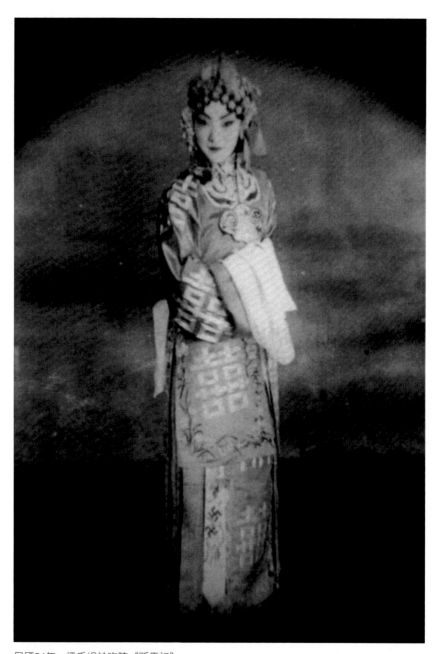

民國24年，梁秀娟於吹腔《販馬記》。

亭的《盤絲洞》。這一年，梁劇團「秀立社」應邀赴東北的奉天（瀋陽）、大連、哈爾濱演作了唯一一次巡迴演出。

民國廿六年七月七日「盧溝橋」事變，中國的抗日戰爭全面爆發。「秀立社」在北平長安大戲院作最後一場公演。戲碼是梁秀娟主演的《漢明妃》及全本「玉堂春」。公演完，母親結束了演出生涯，梁劇團「秀立社」也隨之解散了。解散後，姨祖母梁桂亭與雪豔琴、新豔秋等合作，繼續在舞台上演出，民國卅九年隨同外祖母梁花儂赴新疆京劇院教學，後搭天津建新京劇團任小生演員，直到退休，民國七十五年病逝天津。而母親則展開了另一段截然不同的人生。

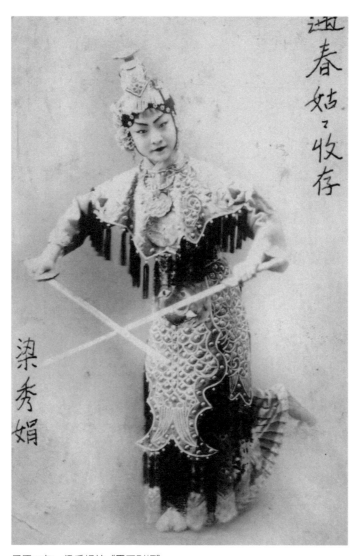

民國23年，梁秀娟於《霸王別姬》。

第四章
避戰沉潛‧相夫教子

民國廿六年七月七日盧溝橋事變，中國抗日戰爭全面爆發。華北地區的北平、天津相繼被日本人占領。母親也暫時告別了舞台，赴山西太原與父親成婚，並在太原產下長子其麟。父親白蓮丞是山西太原人，在中德合資的進出口商行「新民洋行」做總經理。在太原也被日本人占領後，父親便加入國民政府軍事委員會國際問題研究所，從事抗日工作。此時母親也從事地下抗日工作，主要抗日活動都在山西太原、北平、天津等日本人占領區內。不幸抗日組織被日本憲兵隊破壞，許多抗日志士遇害。日本人到處抓父親，但他憑著機智，在千鈞一髮之際逃過一劫。在北平，父親和奶奶、姑姑等家人同住在安福胡同。日本憲兵到家裡抓捕他，正巧他這時外出，日本憲兵於是在家中埋伏等待。時間一久，不見他回來，只得留下一名偽

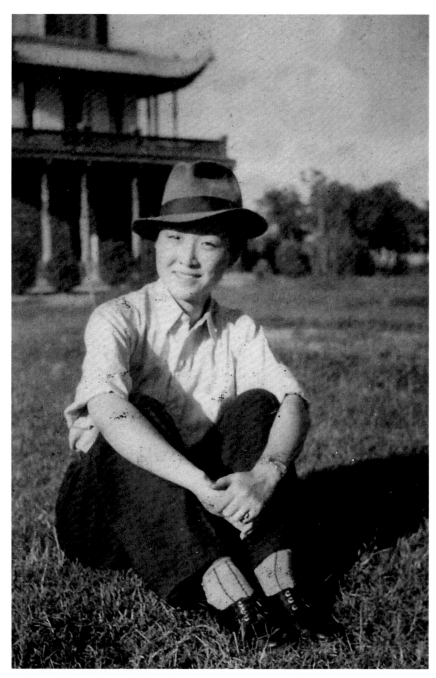

民國32年，梁秀娟在陝西西安。

前排右為梁秀娟長子白其麟，左為次子白其龍，後排右為三子白其平，後排左為長女白澤
玲（白明珠）。

白其龍，1972年。

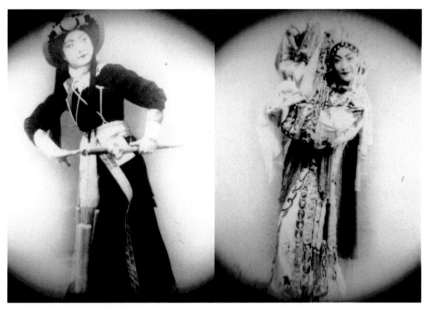

民國34年，梁秀娟於崑曲《林冲夜奔》。　　民國33年，梁秀娟於《貴妃醉酒》。

警察，其他日本兵先離開。這
時父親捧著一包吃食回來了，
一敲門，姑姑搶先跑去開門，
見到是父親，假裝不認識，問
道：「你找誰？」父親馬上知
道出事了，機警地回答：「我
是佛教會的。」他胸前剛好別
著一個佛教會的徽章，偽警察
也不疑有他，父親轉身就走
了。日本憲兵張貼佈告，到處
懸重賞捉拿父親。但他憑著機
智和勇敢，終於躲過日寇的追
捕離開北平城，一路走內蒙、
寧夏、甘肅，經歷千辛萬苦，
終於回到大後方重慶。

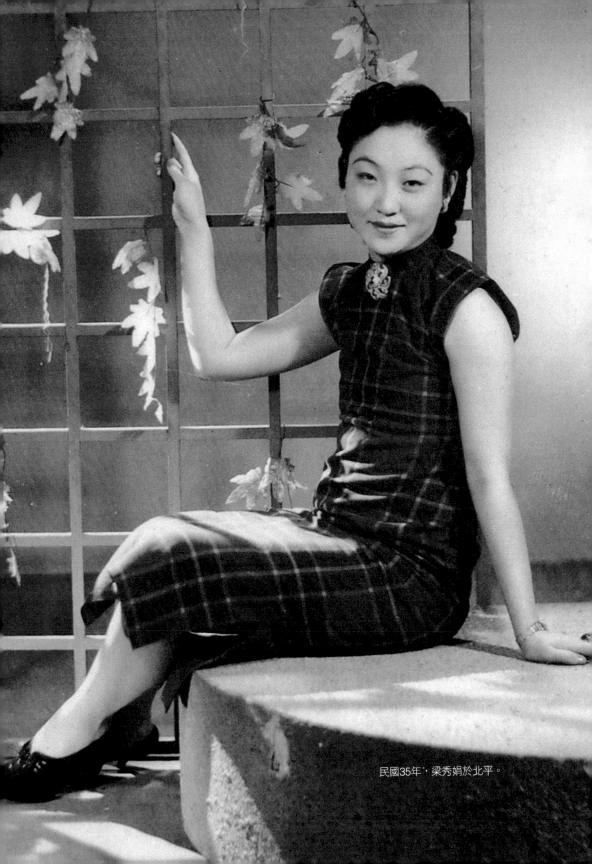

民國35年，梁秀娟於北平。

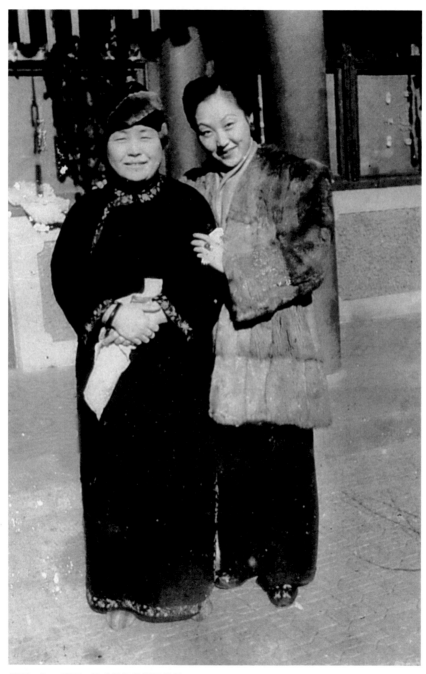

民國35年，北平。梁秀娟與母親梁花儂。

日本人將奶奶和母親抓去關進北平憲兵隊牢房審訊，母親把事先準備好的供詞背熟，每次提審，都用這一套供詞應付，在牢裡被關了四個多月。沒拿到具體證據，才被釋放回家。母親回到外祖母家，外祖母為了轉移日本人對母親的監視，二度重組梁劇團「秀立社」，劇團在北平西單哈爾飛戲院舉行梁秀娟復出公演，戲迷觀眾的熱誠不減當年。

民國三十一年的《立言畫刊》有這樣一段報導：「賈家胡同路東的一座紅門裡（北平宣武門外虎坊橋附近的賈家胡同是外祖母的住宅）時常能聽見鼓板齊奏，引吭高歌『二八的小佳人懶梳妝……』一類圓潤的聲調，那是秀娟在溜嗓子呢。由秀娟此點來見，她未來有唱《戲迷傳》、《溪皇莊》一類戲的可能了。秀娟此戲一出，理想中一定會高於吳素秋、童芷苓兩位『棉花姑娘』的。梁家母女娘幾個這麼在戲班找出路，自是『中興有望』了。」這是當年記者記錄的一段母親在家中練功，恢復演出的情形。這一年，梁劇團「秀立社」應邀赴河南、鄭州、開封等地巡迴演出。回程中在劇團的掩護下，避開了日本人的監視，在徐州下了火車，由兩位包頭師傅護送，搭乘馬車輾轉到了後方的「介首」，才總算脫離了危險。「介首」位於河南東部與安徽省交界處。在中國抗日戰爭時期，大後方的民生物資極為缺乏，政府派人潛入日本占領區的上海、天津等地採買，許多物資都是經由介首轉運

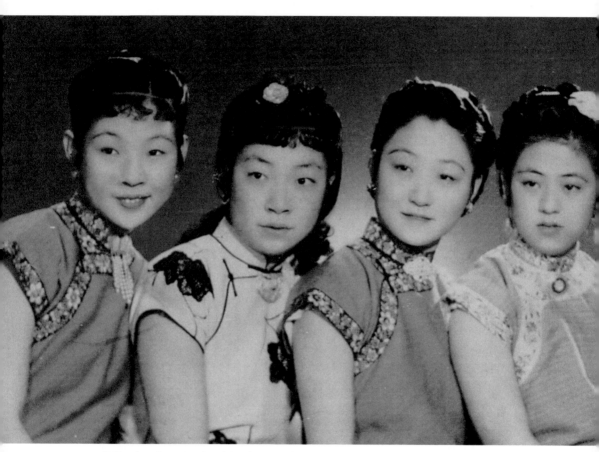

民國35年，北平。梁秀娟（右二）和妹妹梁雯娟（左一）、二妹梁玲娟（左二）、弟媳（右一）梁文茹合影。

民國35年，北平。梁秀娟（右）和妹妹梁雯娟（左）於自宅。

到大後方去的，父親當時便是在介
首負責在敵占區採購大後方急需的
物資。母親從介首到了西安，在這
裡居住直到抗日戰爭勝利。

民國卅一年秋，母親在西安有
一次義務演出，是為了給一位敵後
犧牲的李姓抗日志士孤苦無依的妻
子和年幼的子女募捐生活費，特別
義演三天。演出的劇目有《大劈
棺》、《花田八錯》、《春香鬧學》、
《梁紅玉》，都是注重做工的戲。演
出的行頭及班底是向西安「易俗
社」商借的。由於已有較長一段時
間家居生活，不曾登台，這次臨時
要登台演唱，母親才發現嗓子已經
沒有了。

民國36年，梁秀娟（右）與妹妹梁雯娟（左）於北平。

民國卅四年八月，經歷艱苦卓絕的八年抗日戰爭終於取得勝利，父親白蓮丞（上圖）以國軍少將特派員隨孫連仲將軍赴北京，接受日本投降；母親及家人得以從西安返回北平，和外祖母及家人再度團聚。到了民國三十六年，母親已經有了四個孩子，分別是長子白其麟、次子白其龍、三子白其平、女兒白明珠。

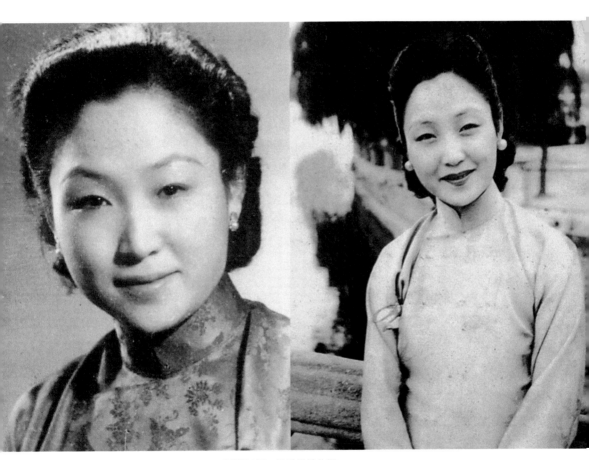

民國36年，梁秀娟於北平。

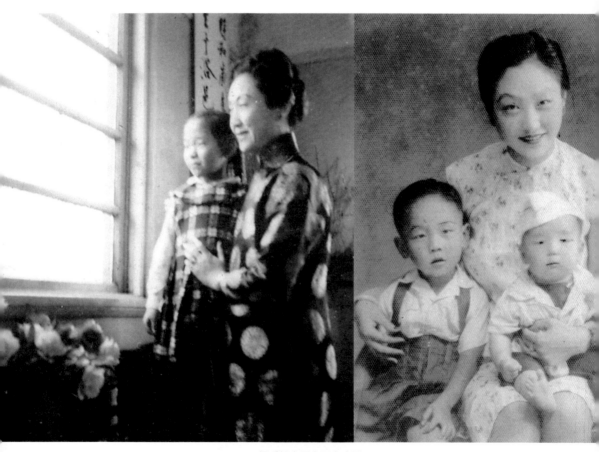

梁秀娟家居與子女合影。

民國37年，梁秀娟於北平。

民國37年，梁秀娟於北平。

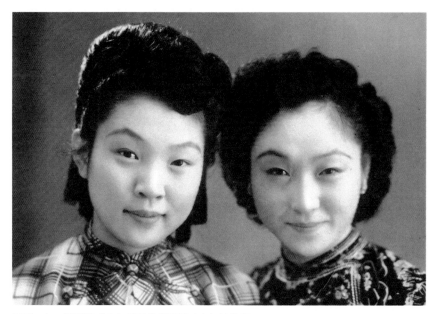

民國36年，梁秀娟（右）與妹妹梁雯娟（左）於北平。

這段時期，母親只有在民國三十五年有過唯一一次晚會演出，劇目是《得意緣》。民國三十七年十一月，母親告別了外祖母，留下四個兒女，從北平東單牌樓前的臨時機場，隻身登上飛往南京的軍機，在浙江奉化溪口鎮蔣家祠堂為蔣總統祝壽演出《春香鬧學》和《巴駱和》。由於事起倉促，這趟行程除了一只隨身手提皮包外，任何行李及兒女都沒能帶出。

民國三十八年，母親從南京來到上海。剛過完春節，農曆正月初五從上海飛抵臺北和

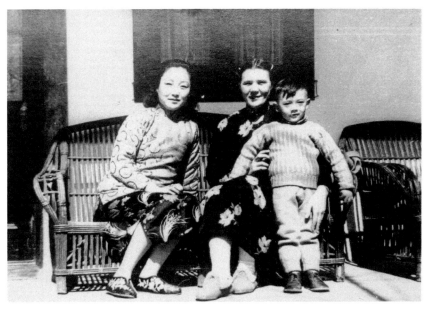

民國37年12月，梁秀娟（左）、蔣方良（中）、蔣孝文（右）在浙江奉化溪口鎮蔣宅。

父親團聚，從此定居臺北，於民國三十九年至民國四十四年間，主持家務，在臺灣又生有三名子女，分別是：四子白其賓（民國三十九年生）、次女白小娟（民國四十一年生）、五子白其威（民國四十二年生）。這幾年母親在家中相夫教子，為撫養尚在年幼的兒女而操勞。

民國37年12月,梁秀娟在浙江奉化溪口鎮,於蔣家祠堂為蔣總統祝壽演出《春香鬧學》和
《巴駱和》。

第五章
舉家來台‧教育英才

民國四十四年，中國文化大學的創辦人張其昀博士籌辦臺灣藝術專科學校，校址選在新北市板橋浮洲里大觀路一段五十九號。建校初期只設有國劇、影劇、美術印刷三科。國劇大師齊如山先生推薦梁秀娟參與國劇科的籌備工作。國劇科招收初中畢業生。第一任科主任為張大夏先生，是齊如山先生的弟子，能編劇、繪畫，也是一位國劇武生票友。學校聘請梁秀娟出任國劇科實習處主任，並教授青衣、花旦、武旦、崑曲等課程。母親從此開始了戲曲教學生涯，並於民國四十七年接任國立臺灣藝術專科學校國劇科主任。

國立藝專是臺灣第一個將國劇教育與訓練正式納入專科的學校。國劇科前後共招收四期學生，畢業生共有六十多人，不少同學畢業後在社會上、事業上都有一定

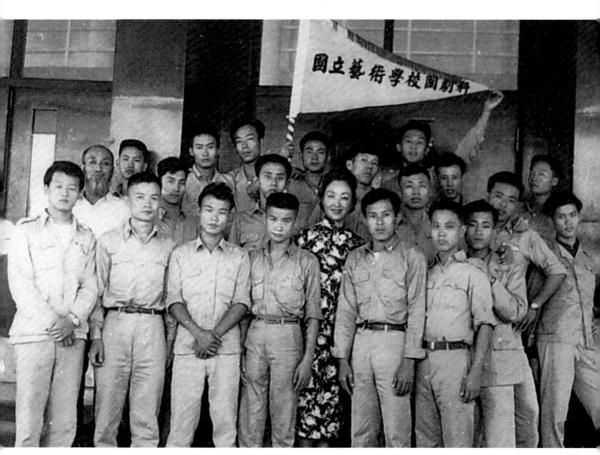

民國47年，台北，板橋。梁秀娟為主任，與國立藝專京劇科第一期學生合影。

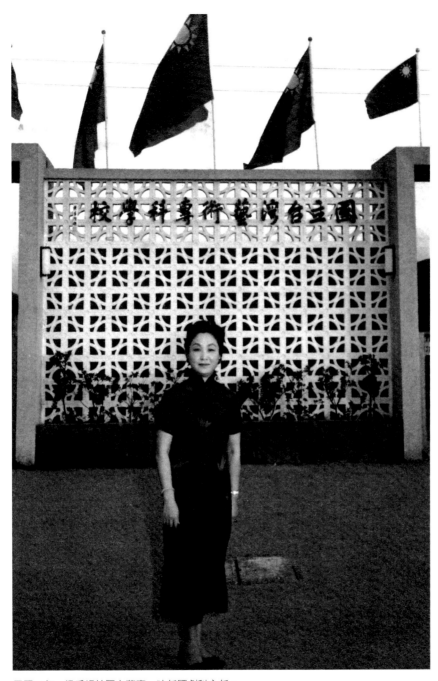

民國48年，梁秀娟於國立藝專，時任國劇科主任。

台北。梁秀娟時任國立藝專國劇科主任，前文建會主委申學庸時任音樂科主任。

民國48年，梁秀娟時任臺灣藝術專科學校國劇科主任，率團赴泰國曼谷演出，宣慰僑胞。

民國48年，梁秀娟時任臺灣藝術專科學校國劇科主任，率團赴泰國曼谷演出，宣慰僑胞。中華民國駐泰大使杭立武頒發錦旗給臺灣藝術專科學校國劇團。

的成就。如在舞台上表現出色的刀馬、武旦李居安女士，後來定居香港，在香港粵劇界培養不少新秀。在文化界的則有《時報週刊》發行人簡志信先生、臺灣戲曲學院原主任秘書胡波平先生，他們都是國立藝專的第一期畢業生。

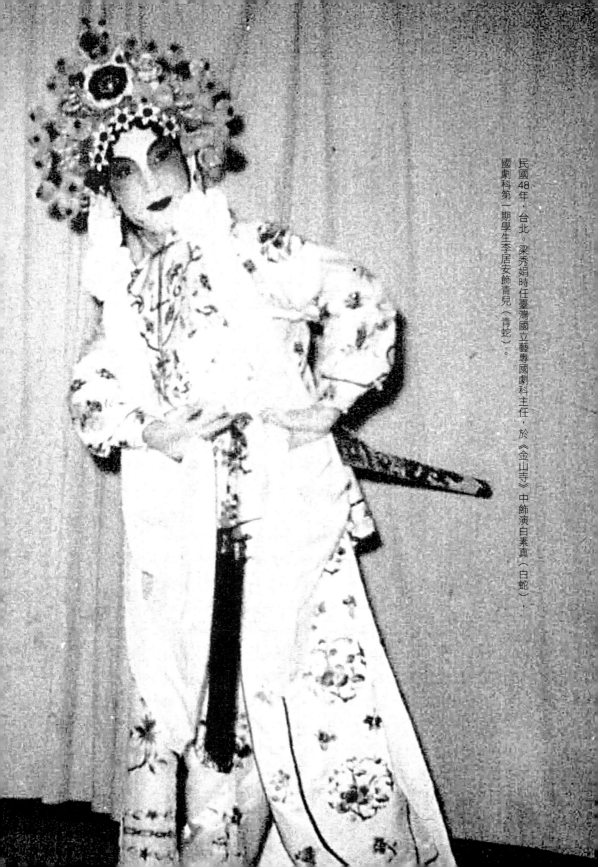

民國48年，台北。梁秀娟時任臺灣國立藝專國劇科主任，於《金山寺》中飾演白素真（白蛇），國劇科第一期學生李居安飾青兒（青蛇）。

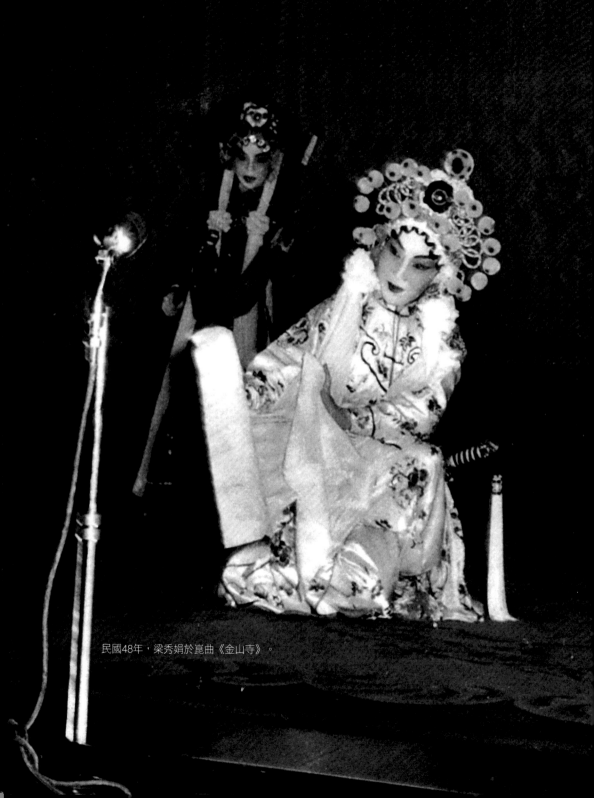

民國48年，梁秀娟於崑曲《金山寺》。

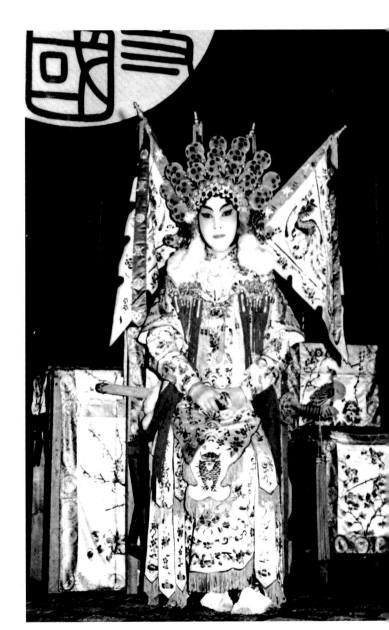

民國48年，台北。梁秀娟於《穆柯寨》。

民國四十八年，母親身為國劇科主任，率國立藝專實驗劇團師生在臺北國軍文藝活動中心義演三天，劇目有《梁紅玉》、《白蛇傳金山寺》、崑曲《牡丹亭》中〈鬧學〉一折、〈巴駱和〉等，演出非常成功；當年十月，再率藝專國劇科同學赴泰國演出，宣慰僑胞，在僑界造成很大的轟動和反響，在泰國連續演出了一個多

民國48年，台北。梁秀娟於《穆柯寨》。

月，直到十一月才載譽回臺。民國五十一年六月十三日，母親與國立臺灣藝術專科學校實驗劇團同學在臺北南海路藝術教育館演出《穆柯寨》，並飾演穆桂英一角，這次公演是為救濟香港大陸同胞所舉辦的公益演出。

民國五十一年，中國文化學院創辦人張其昀博士聘請母親在文化學院為體育系舞蹈組教授「國舞基本動作」和「崑曲課程」。臺灣不少舞蹈界的精英都曾受教於梁老師門下。民國五十四年，文化學院開辦「五年制舞蹈專修科」及「五年制戲劇專修科」，臺灣的京劇教育及訓練養成第一次進入了高等教育的殿堂，母親教授「國劇基本動作」及「青衣」、「花旦」、「武旦」、「崑曲」等課程。文化學院的「五年制舞蹈專修科」及「五年制戲劇專修科」是文化大學「舞蹈系」及「戲劇系」的前身，為國家培養了許多優秀的人才。如早年在舞台上出名的歌星崔苔菁、張俐敏、甄妮；影視紅星張晨光、龍隆；雅音小集創辦人郭小莊……等，都是文化大學的畢業生。臺灣的舞蹈界受教於母親的就更多了，包括早期「雲門舞集」的主要演員如吳素君等、臺灣藝術大學舞蹈系蔣嘯琴教授，另外像是當年的大鵬劇校、海光劇校、陸光劇校、復興劇校、國光藝校的畢業生進升至國立藝專、文化大學深造的學生，也多受教於梁秀娟老師。

由於母親長年在大專院校的戲劇系、舞蹈系從事國劇教育與培訓，走國劇學術路線，其學生畢業後多獲取學士學位，因此母親又被稱為「國劇學士的製造者」。

民國五十九年，母親參加「中華國劇協會」為國劇演員籌募基金的國劇義演，其時，她雖已年過中年，教學之餘，在舞台上依然綻放異彩。

在臺北南海路「藝術館」演出《十三妹》一劇，飾演做功繁複的「何玉鳳」一角。

「十三妹」是女俠何玉鳳的化名。她武藝精湛，見義勇為，原是一位武將之女，因父親遭上司誣陷而死，為了躲避仇人的耳目，化名十三妹，同老母投奔師父鄧九公處伺機為父報仇，為民除害。這齣戲又稱《兒女英雄傳》，是京劇通天教主王瑤卿先生傳下來的花旦、刀馬旦應功戲，需要有深厚的功底，母親這一年已五十一歲，對於這齣做功繁複、需要深厚功底的大戲，在台上表演仍遊刃有餘，精彩的演出受到觀眾空前熱烈反響。

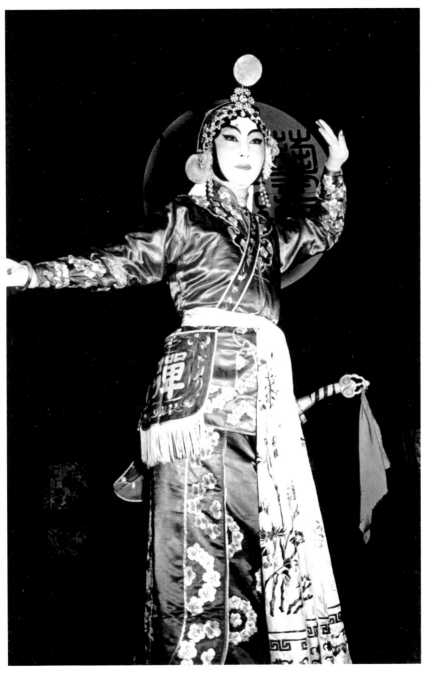

民國51年6月13日，台北。梁秀娟於《十三妹》中飾演何玉鳳。

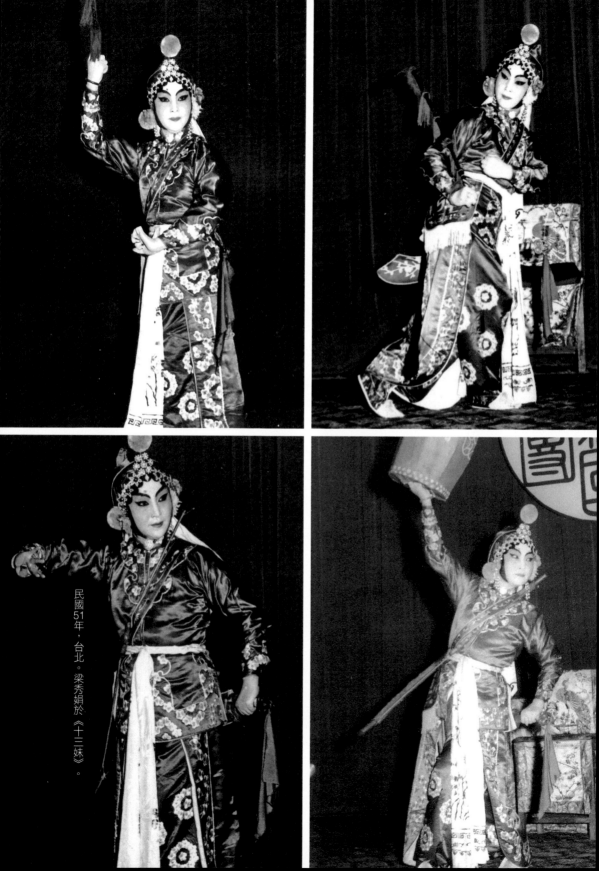

民國51年，台北。梁秀娟於《十三妹》。

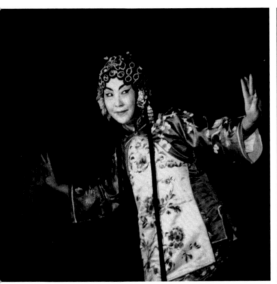

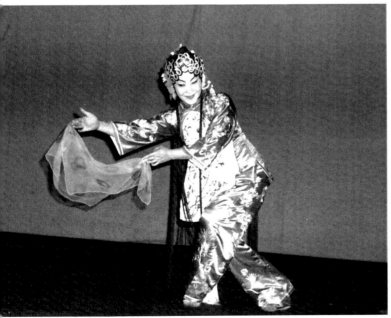
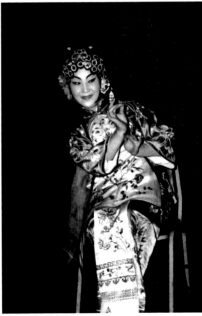

民國58年，台北。梁秀娟為臺灣國立藝專錄製教學示範資料，演出《拾玉鐲》。

民國52年，四大名旦之一的尚小雲和梁先慶（梁秀娟弟）在雲南昆明合影。

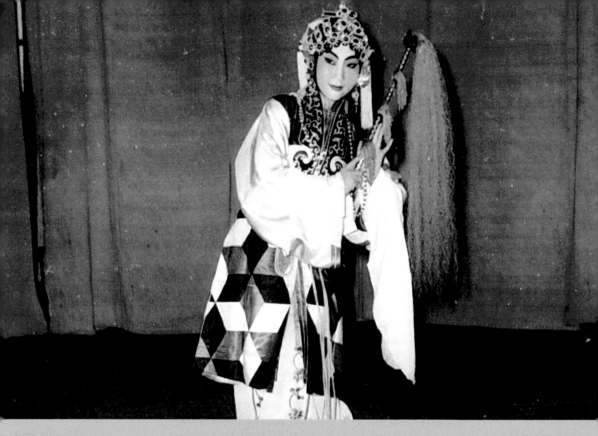

民國59年，台北。梁秀娟教影星盧燕崑曲《思凡》。

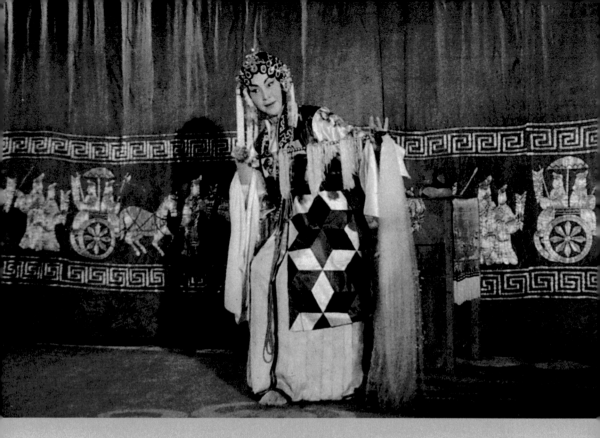

民國59年，台北。梁秀娟教影星盧燕崑曲《思凡》。

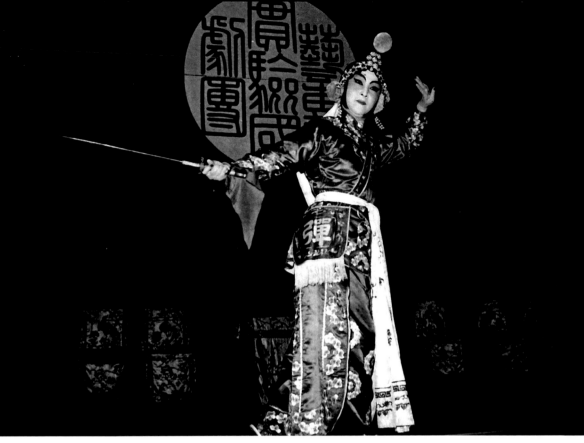

民國59年，台北。梁秀娟於《十三妹》。

中國傳統戲曲基本功課程、為
藝術學院聘請她為舞蹈系教授
任國劇科主任；新成立的國立
華崗藝術學校國劇科聘請她擔
並給團員們教授基本功課程；
人林懷民先生請她擔任指導，
的現代舞團「雲門舞集」創辦
母親最繁忙的歲月：剛剛成立
劇目進行悉心指教。這幾年是
《思凡》，並對她準備公演的
郭小莊傳授了自己拿手的崑曲
入室弟子。母親一招一式的向
也是母親在臺灣收的唯一一位
小莊小姐正式向母親拜師，她
「雅音小集」創辦人及主演郭
民國六十一年，著名的

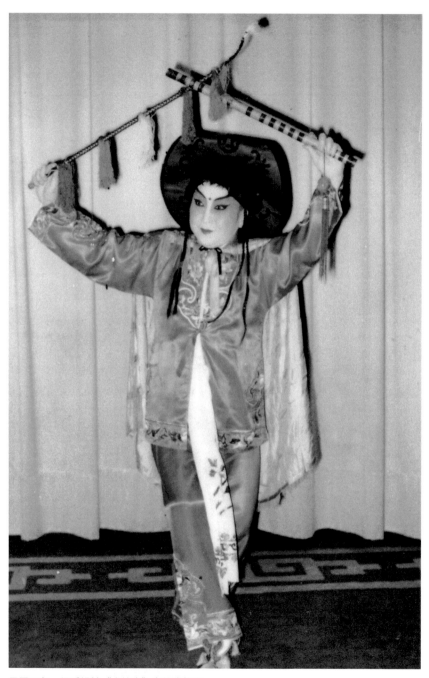

民國67年，梁秀娟於《小放牛》中飾演牧童。

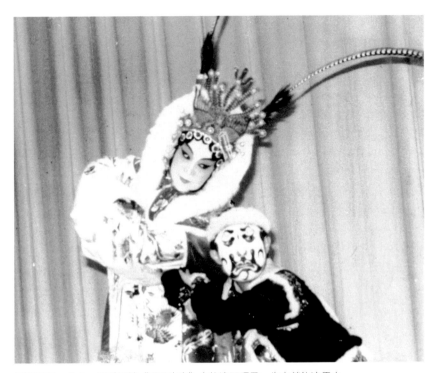

民國68年，台北。梁秀娟於《昭君出塞》中飾演王昭君，朱克榮飾演馬夫。

中美文化協會主辦的中美國劇舞蹈團訓練演出人員；為國立臺灣藝術專科學校國樂科聲樂組的學生們教授「國劇研究」課程；為舞蹈系的學生教授崑曲及傳統戲曲基本功課程。

母親梁秀娟是國劇界少數稱得上「有教無類」的師長，也是「所有人的老師」。國劇界尊敬她，舞蹈界愛戴她，文化界推崇她。她從不拒絕任何向她請益的國劇界年輕友人，對大專院校毫無基礎的國劇科系學生，也一樣認真教導，並不厭其煩一次一次的示範。在她受聘擔任臺灣藝術專科學校

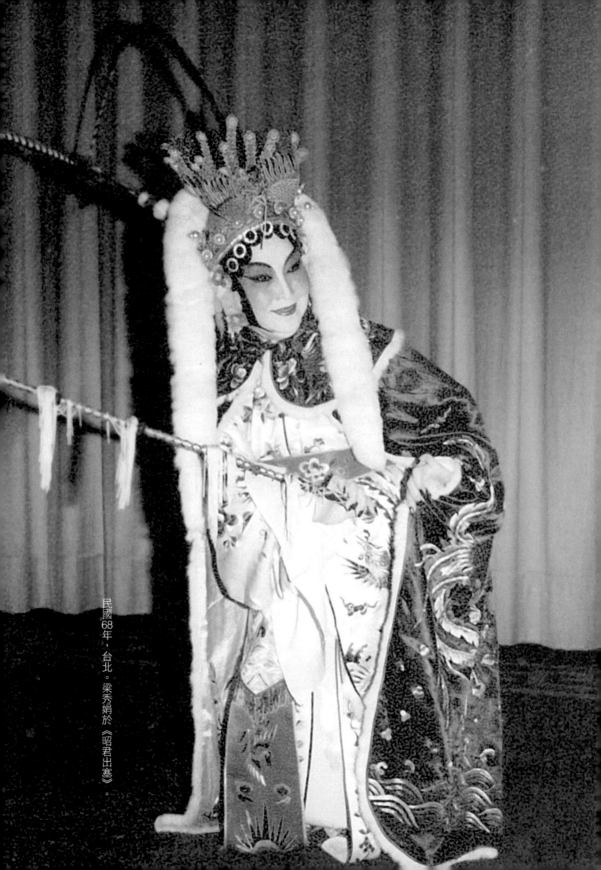

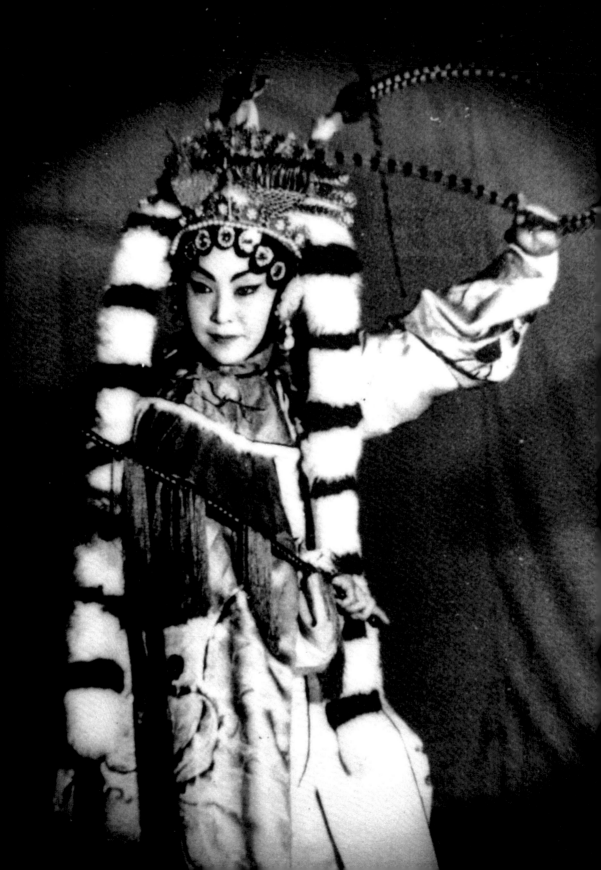

國劇科主任以及華崗戲劇系主任期間，銳意整頓教學課程，在國劇教學上延聘優良師資，如：北京富連成科班出身優秀老生演員哈元章、花臉演員孫元坡、武生演員孫元彬、丑角兼老旦演員馬元亮等；在學科上，除了專業必修的課程，她還特別開闢了一些戲劇理論及中國古典文學課程，為青年學子們奠定鞏固的國學基礎，使學生們不但在劇藝方面有顯著表現，就是在學術方面也有豐富的知識，因此畢業生的出路很寬，大部分從事於大眾傳播事業，有的加入專業劇團，有的在大學擔任教職，也有的讀完了大學，繼續從事深入的學術研究。

這段時期，母親連六十大壽都是在舞台上度過的：民國六十七年十二月廿八日至十二月卅日，臺北市中華路的國軍文藝活動中心舉行盛大的國劇公益演出。這場由臺灣中華國劇學會發起的「愛國救國捐獻聯合大義演」，參與單位囊括臺灣當時所有的國劇團、戲劇校系及票社，包括：空軍大鵬國劇隊、大鵬劇校、海軍海光國劇隊、海光劇校、陸軍陸光國劇隊、陸光劇校、聯勤明駝國劇隊、國立復興戲劇學校、中國文化大學戲劇系；台視國劇社、中視國劇社等。臺灣國劇界前輩名演員們都紛紛表示義務參加演出，連遠在美國的國劇名演員顧正秋，也特地自美打長途電話給國劇學會演出組負責人周正榮，表示她將儘量趕回臺灣，參加這場聯合義演。

這三天聯合義演的劇目如下：

日期	劇目	演員
十二月廿八日	《加官晉爵》	張鳴福飾演。
	《鐵公雞》	張嘉祥：王國輝、翟光寧、錢福仁、朱清釗、趙振華等飾。 向帥：吳興國、朱陸豪、陳玉俠、張富椿等飾。 鐵金翅：張世春飾。
	《昭君出塞》	王昭君：梁秀娟飾。 王龍：吳劍虹飾。 馬夫：朱克榮飾。
	《臥薪嚐膽，雪恥復國》	夫差：馬維勝飾。 文種：高惠蘭飾。 范蠡：葉復潤飾。 西施：張正芬、徐露、嚴蘭靜飾。 勾踐：周正榮飾。 伍員：哈元章飾。 伯嚭：周金福飾。

日期	劇目	演員
十二月廿九日 （夜戲）	《加官進爵》	加官：周亮節飾。
	《坐寨盜馬》	竇爾墩：王海波飾。 賀天龍：王少洲飾。 賀天虎：張義禮飾。 賀天彪：沈乃相飾。 賀天豹：景鳴壁飾。 火報子：夏元增飾。
	《梵王宮》	耶律含煙：程景祥飾。 嫂子：馬嘉玲飾。 花婆：張劍秋飾。 華雲：張富椿飾。 耶律壽：高德松飾。 丑丫頭：劉復學飾。
	《掃蕩群魔》	潘金蓮：章遏雲、戴綺霞、秦慧芬、趙玉菁、馬述賢、廖苑芬、沈海蓉、張安平、胡陸蕙、魏海敏、徐中菲、吳陸君、王鳳雲、李陸齡、白傳英、林陸霞、王中黎、張傳麗等。 包公：陳元正飾。 吳大炮：吳劍虹飾。

日期	劇目	演員
十二月卅日（夜戲）	《加官進爵》	加官：張鴻福飾。
	《打麵缸》	周臘梅：鈕方雨、姜竹華分飾。 張才：曹復永、孫麗虹飾。
	《天女散花》	天女：趙復芬飾。
	《回荊州》	孫尚香：周韻華飾。 趙雲：李桐春飾。 劉備：孫興珠飾。 周瑜：朱冠英飾。 張飛：王福勝飾。 孔明：周亮節飾。 魯肅：謝景華飾。
	《姑嫂英雄》	樊梨花：嚴蘭靜飾。 薛金蓮：劉復雯飾。 王寶釧：顧正秋飾。
	《大登殿》	代戰公主：張正芬飾。 薛平貴：周正榮飾。

日期	劇目	演員
十二月卅日（夜戲）	《除三害》	周處：孫元坡（北平富連成科班出身）飾。 王濬：胡少安飾。
	《陸文龍》	陸文龍：劉玉麟飾。 嚴正芳：李鳳翔飾。 金兀朮：高德松飾。 岳雲：李環春飾。 岳飛：李桐春飾。

許多參加演出的老藝術家已多年不上台，由於時間倉促，三天的節目，排演時間只有四個上午。母親以六十高齡演出身段做功繁複的《昭君出塞》，飾演王昭君一角，當天正是她的六十歲生日，就在文藝中心的舞台上，由一千多位觀眾的熱烈掌聲陪伴著她一同度過。她在台上幾個俐落的鷂子翻身後，大氣不喘地一個漂亮的亮相，觀眾瘋狂叫好。下台後，一群學生圍著為她捶腿、擦汗，她流著汗快樂地說：「都六十歲的人囉，還能為國家出力，這是我過的最有意義的生日。」

民國六十八年為了中華國劇學會籌募基金，母親再次「粉墨登場」，這是她生平最後一次在舞台上表演。這次演出是與郭小莊師徒二人合演《小放牛》，母親在

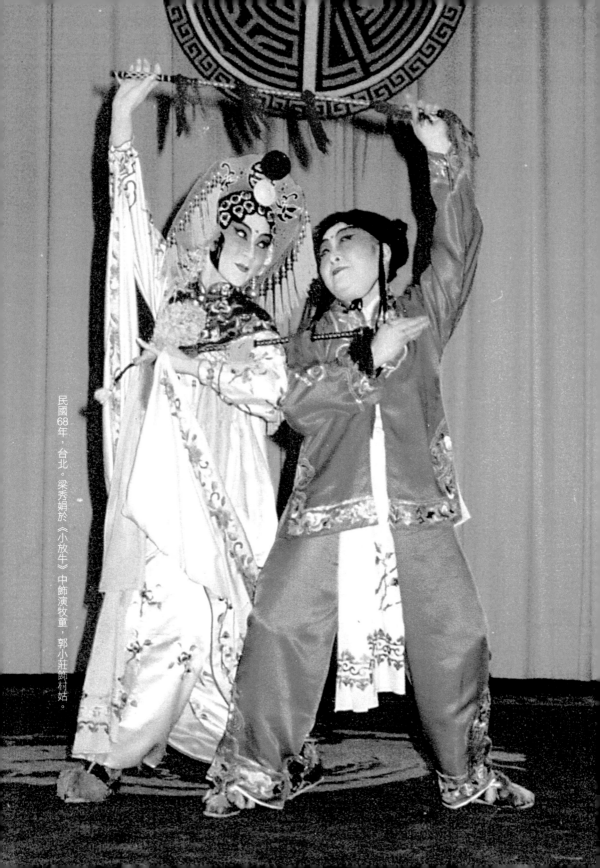

民國68年，台北。梁秀娟於《小放牛》中飾演牧童，郭小莊飾村姑。

戲中並未飾演她擅演的村姑，而是反串牧童一角，只見她在台上又蹦又跳，又舞又唱：「出得……門來用眼瞧吧哪呼嗨……，哪呼依呀，哪呼依呀，哪呼依呀嗨……。」完全看不出已是六十高齡了。師徒二人精湛的表演，獲得觀眾熱烈的掌聲。母親說：「《小放牛》這齣戲可是當年『九陣風』手把手教出來的。」「九陣風」本名閻嵐秋，由於他在舞台上跑起圓場、鷂子翻身等動作都像一陣風，京劇大師譚鑫培特意封給他這個雅號「九陣風」。九陣風的《小放牛》特點是身段細膩多變化，母親在給郭小莊說戲時，舉了第一句的唱腔「桃花紅、杏花白、水仙花香」來說身段：桃花因長得高，所以指得高；到水仙花時就往下指了，因為水仙花長在水裡。而唱到下面幾種花時，身段就又有變化，與前面完全不同。當年外祖母請九陣風到家裡為母親教戲，光是這些花兒的動作就不知挨過老師多少打，腳步差一步都得重來。《小放牛》這齣戲整整學了三個月，不每天下午就是一個老師對著一個學生，不停的說著做著。母親低聲風趣的說：「這個活可是從師父那兒偷來的唷。」因為她學的時候，九陣風來的是牧但旦角村姑，連小花臉牧童的戲都深深印在母親的腦子裡。演過不知多少回《小放牛》，別人當開鑼戲唱，母親卻唱大軸，演來演去可從來沒唱過牧童。母親低聲風童，久而久之就都牢記在心裡了。難怪郭小莊說：「她從來沒見過動作這麼繁複優美的《小放牛》。」

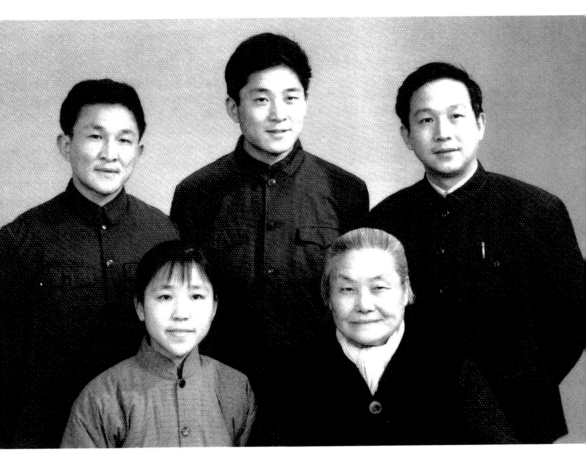

民國61年，北京。梁花儂和梁秀娟在大陸的四位子女。前排：外祖母梁花儂（右）、女兒白澤玲。後排：白其林（右）、白其龍（中）、白其平（左）。

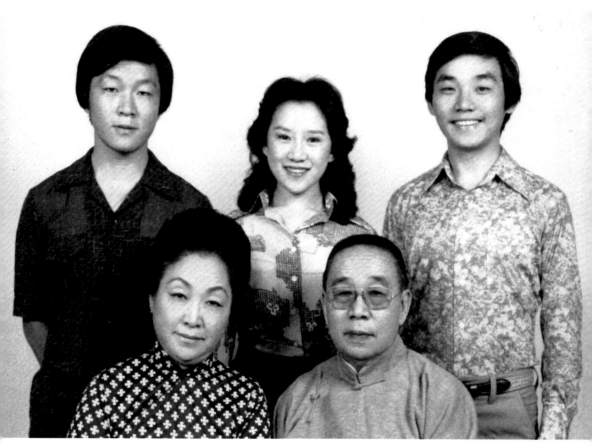

民國62年，台北。梁秀娟、白蓮成和在台子女。後排：白其賓（左）、白小娟（中）、白其威（右）。

第六章
32年的等待・骨肉團聚

民國六十九年十月十八日，母親與離別三十二年的外祖母梁花儂老太太和我在香港團聚，母女分離三十二年，重逢時恍若隔世，在九龍紅磡火車站相擁抱頭痛哭。高齡七十九歲的外祖母下半身行動不便，坐著輪椅由我揹扶著自北京來到香港和母親會面。母親則是從臺北到港迎接外祖母。當年離別時，外祖母未滿五十歲，身體健朗。三十多年的艱難歲月，如今已是身體虛弱的殘疾老人，滿頭白髮，滿臉皺紋，經過長途跋涉更顯蒼老。

民國六十九年十二月二十七日，外祖母自香港來到臺灣定居，母親與家人、入室弟子郭小莊、琴師朱少龍等多位親友都到機場迎接，在桃園機場上演了一場「母女會」，場面溫馨感人，母女淚灑機場，悲喜交加。記者亦競相採訪，成為翌日電

110

民國69年，台北。梁秀娟和母親梁花儂在返台定居的記者會上。

視及報刊的重要新聞。母親經
過三十二年終於得以和外祖母
在寶島臺灣團聚，內心的喜悅
不言而喻。她在機場兒孫環繞
的人叢中對記者說：「我這一
輩子，怎麼都沒辦法報答母親
對我的恩惠的。」外祖母梁花
儂老太太在臺灣和親人們僅共
同生活了不到一年，就因病情
惡化，於民國七十年十二月二
十八日病逝臺北，享年八十
歲。

　　母親自幼凡事都靠外祖母
操持，她從小愛戲學戲，外祖
母不忍心送她去科班學戲，因
為科班生活太苦，學戲又要挨

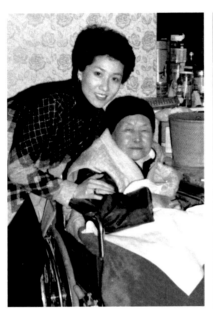 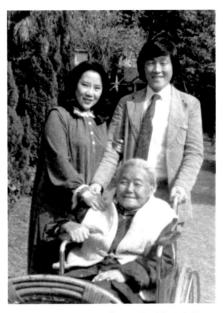

梁花儂從大陸到台灣定居，與雅音小集創辦人郭小莊合影。

梁花儂與外孫白其賓、外孫女白小娟。

打，便多方聘請名師來家裡教戲，母親一直到了結婚生子，才獨自負起家庭主婦的重責。

她前半生二十年來沒離開過外祖母，直到民國卅八年隻身來到臺灣和丈夫白蓮丞團聚。來台後四子白其賓、次女白小娟、五子白其威相繼出生，她獨力持家，照料丈夫，教育孩子，家務處理皆井井有條。我父親白蓮丞患中風多年，母親親持湯藥，服侍周到，毫無怨言，誠如小娟所說：「我媽是少有的中國女性，堅忍、能幹又溫柔。」

母親在大陸已育有四位子

民國72年，梁秀娟於台北板橋宅院中。

白其麟於《蘇三起解》飾演崇公道（左），張立媛飾演蘇三（右）。

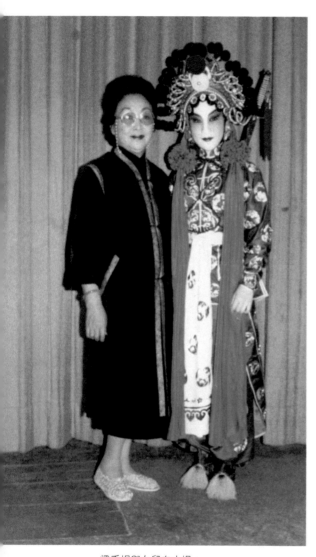

梁秀娟與女兒白小娟。

女，分別是長子白其麟、次子白其龍、三子白其平及長女白澤玲（白明珠）。當年和孩子分離時，其麟八歲，其龍四歲，其平兩歲，女兒澤玲只不到一歲，母親走後，我們兄妹由外祖母和保姆照料，滯留在大陸，經歷了坎坷的歲月，也都長大成人了。大哥其麟從小跟隨外祖母梁花儂學戲，工丑角，成為北京京劇院的一級演員，多次在臺灣演出、藝術交流，深獲好評，九十年代開放兩岸探親，才有機會和父母團聚。他於民國九十年十二月隨北京京劇院到臺灣演出，回到北京檢查身體發現早期患的肝炎轉成肝癌，二〇〇二年經過換肝及多方治療無效，於十二月廿五日

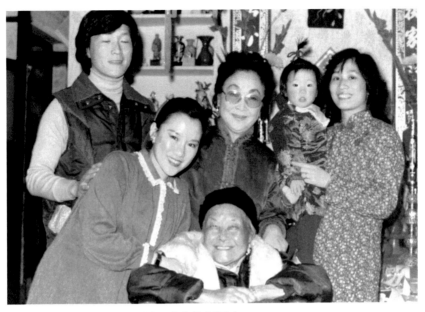

梁花儂與梁秀娟、白其賓、白小娟、韓德孿（兒媳）。

病逝北京（享年六十二歲）。

我身為次子，民國六十九年陪

同外祖母來香港會親後，在港

定居並取得香港居民身份證，

獲准回到臺灣與家人團聚。來

臺後加入大鵬國劇團、海光國

劇團擔任樂師，亦為國立臺灣

藝術專科學校（現臺灣藝術大

學）兼任講師，在國立復興劇

校、國光藝校擔任教師，曾榮

獲中國文藝協會第五十屆文藝

獎章的「戲曲音樂獎」。民國

九十九年，我雖於臺灣傳統藝

術中心國光劇團退休，亦「退

而不休」，屢次獲邀拍攝廣

告，每每為「老人」代言。弟

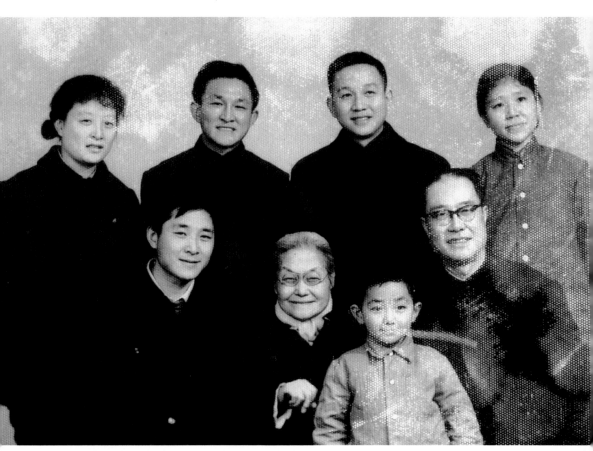

梁花儂、梁先慶（前右一）及梁秀娟的兒女白其林（後右二）、白其龍（前左一）、白其平（後左二）、白澤玲（後右一）。

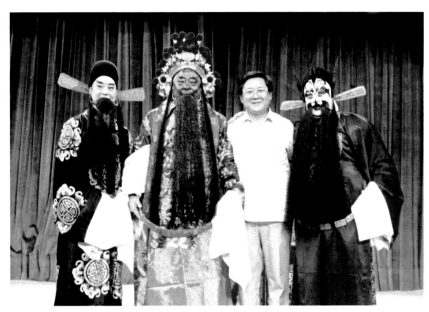

著名京劇武生李桐春於《古城會》中飾演關雲長,李環春飾演劉備,李慶春飾演張飛。三兄弟與(本書作者)白其龍(右二)在台灣台視。

弟其平則在家鄉山西太原從商,民國九十九年因腦溢血病逝(享年六十三歲)。大妹明珠在北京工廠做繪圖員,於一九八一年病逝,享年只有三十二歲。母親在臺灣生下的弟妹中,弟弟白其賓在臺北主持一家廣告公司,妹妹白小娟自中國文化大學畢業後赴美國定居,和夫婿立平經商有成,小弟白其威亦畢業於中國文化大學,留學美國南加州大學,現於加州經商。

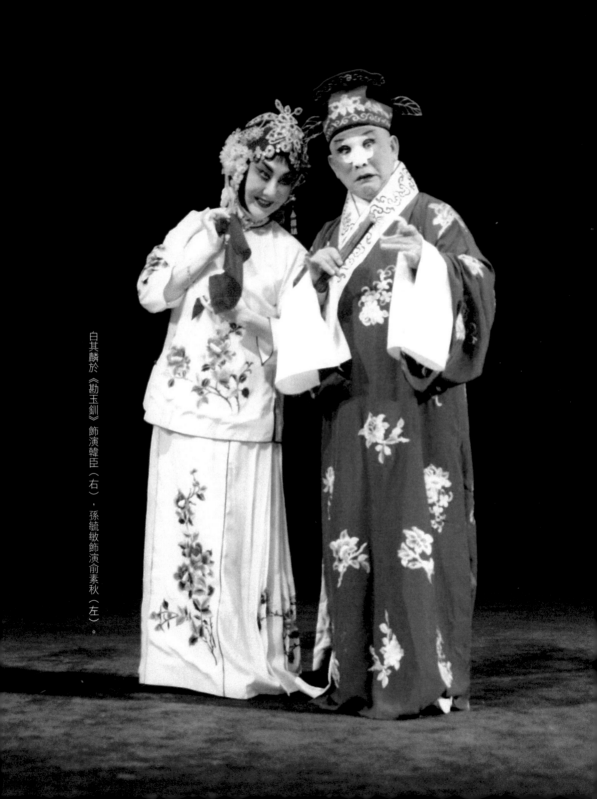

白其麟於《勘玉釧》飾演韓臣（右），孫毓敏飾演俞素秋（左）。

第七章
一身是戲‧薪傳一生

母親梁秀娟自民國四十五年開始國劇與崑曲舞蹈教學，將近卅年的教職生涯，無論在國立藝專的國劇科、舞蹈科，文化大學的國劇組、舞蹈組，還是在中美舞蹈團等處，面對興趣與才華不同、程度和基礎各異的各式學生，她除了儘量講授與示範表演中的技能精華，亦深知在一般學校中教學，更需要把基本動作進行有系統的分解與組合，才能因應與傳統「手把手」、「一對一」的師徒授受截然不同的現代教學方式。因此母親設想，若能將國劇青衣、花旦的基本動作都編印成冊，同時加上圖解，將來進一步提及每齣戲的演出法則與表演心得，那麼除了教學方便，其它有興趣學戲、學舞、研習中國傳統戲劇舞台表演動作的人士也都能參考運用。於是自民國六十七年秋天開始，她邀請了中國文化大學汪其楣教授進行這方面的整理工

120

民國71年，台北。梁秀娟於《手眼身法步》新書發表會。

民國71年，台北。梁秀娟與參與編寫《手眼身法步》一書的汪其楣教授於新書發表會。

作，用了將近一年左右的時間，完成大半的文字稿，接著開始嘗試各種不同方式的攝影與繪圖，並請教許多專家，拍了五千多張相片，繪圖文字改了又改，終於完成了國劇旦角基本動作《手眼身法步》這部著作。

母親在她自幼學戲及舞台演出的經歷中，深深體會到「手、眼、身、法、步」是國劇表演藝術中關於肢體動作的重要口訣，也領會這五個字所代表的演員全身肢體配合的關係。書中闡述了國劇及國舞的動作，原則上以「手」部為起動之點，「眼」神必須立刻地配合手的動作——包括動作的方向以及動作的情感與意涵，於是「身」體與之配合而有適當的姿勢與動向——包括肢體的張力與焦點，所謂的「法」就隨即產生。「眼」、「身」、「法」一方面是指劇情與角色所賦予的內在的「動因」，另一方面是指「手」、「眼」、「身」配合後，所具有的外在「動勢」，因而也產生了「步」的移動，或行或轉，或挪或踢，或跳或舞。傳統中國表演藝術中，動作的訓練也是很有系統的。全身各部位必須具有充分的力量且絕對靈活，才能在「手、眼、身、法、步」的要求準則中做到應有的剛柔與自然。

從民國六十七年秋天到民國七十一年，長達四年的時間，在汪其楣教授和一群文化大學「共襄盛舉」的青年朋友協助下，《手眼身法步》這部書終於出版了。精美的硬皮封面是母親《昭君出塞》的劇照，全書分為八個章節，書中所有示範圖都

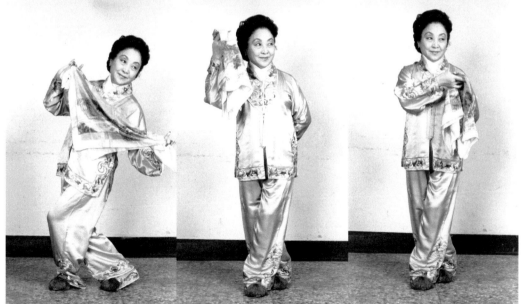

梁秀娟於《手眼身法步》書中之教學示範。

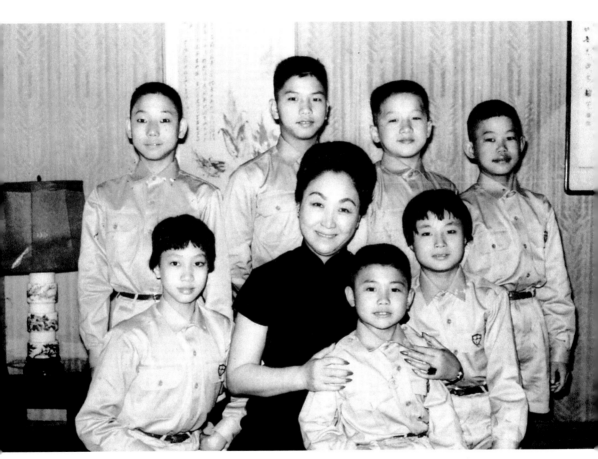

梁秀娟和香港于占元科班《七小福》於台北合影。後排右二為影星成龍，右三為洪金寶。

是母親自示範拍照做出的。新書發行當天，文藝界的朋友為她舉辦盛大的記者招待會。這部《手眼身法步》一書成為藝術院校戲劇系、舞蹈系學生的珍貴教材。

民國六十九年六月，母親另於任教的中國文化學院出版《國劇表演藝術論》一書，這是一本有關古典戲劇表演方面的綜合論述，也是她將多年舞台表演和教授學生的經驗所做的初步學術化總結，以淺顯易懂的方式對國劇各個行當的表演特點進行綜合分析。

民國七十四年十二月，母親梁秀娟自教學卅多年的臺灣藝術專科學校（現臺灣藝術大學）退休。當年六十五歲的她其實「退而不休」，另受中國文化大學聘任為戲劇系專任副教授、國立藝術學院（現臺北藝術大學）聘任為「駐校藝術家」，在舞蹈系教授崑曲及身段課程；並於華崗藝術學校擔任戲劇科主任。繁忙的教學工作讓她每天奔忙於板橋─陽明山文化大學─蘆州的國立藝術學院三地之間。

民國七十八年的十二月，臺北陰雨連綿，氣溫驟降。傍晚母親自陽明山文化大學下課返回板橋大觀路的家中休息，凌晨突然腦梗中風，緊急送往亞東醫院搶救，經過醫生精心的救治，總算脫離了危險期。學生們得知梁老師生病住院，紛紛來到醫院探望、慰問，崔苦菁、郭小莊、吳素君以及中國文化大學、國立藝專、藝術學院的學生都來到醫院探望。在病床上的梁老師沒有被病魔壓倒，反而展現了她那樂

觀、豁達的天性。她向學生們說：「大陸鐵板卦卜算命的先生給我算命，算到四十歲就算不下去了。我活到今天都是撿來的。閻王爺也找不到我。」

十二月二十五日是母親七十歲生日，這一天，亞東醫院九一一病房可熱鬧了，鮮花、蛋糕擺滿房間，歡聲笑語的人群擠得滿滿，學生們齊聚醫院為老師歡度七十大壽，也恭賀她闖過了鬼門關。學生們磕頭拜壽，藝術界的小友林懷民、汪其楣以越洋電話大唱「生日快樂歌」；考試院副院長林金生捧花親自探病，說是「奉兒子之命」，前來送花賀壽。晚上前來賀壽、探病的賓客更是多了，包括向母親請益多年的藝術學院舞蹈系的老師們、藝術界的友人以及徒弟郭小莊都趕來拜壽，給梁老師說笑、談心，一塊兒吃生日蛋糕，談未來計劃，讓她在病床上過了一個非常開心的生日。母親高興的說：「今天不算，要等恢復健康後包一家餐廳，請學生、友人們吃自助餐，開個通宵舞會，好好慶祝一番。」歡度七十壽辰的母親樂天知命的在病床上與子女、兒媳及孫女們共享天倫。在恬淡怡然的笑臉後面，她以超乎想像的毅力，還在發病的危險期即堅持開始復健，經過一個多月不懈的努力，終於可以下地走路。開學了，剛剛康復的母親又開始繁忙的教學薪傳生涯，四十年來她始終像一個發光體，吸引來自各地的年輕學子，以她的光與熱點亮這個古老的中國傳統藝術。

126

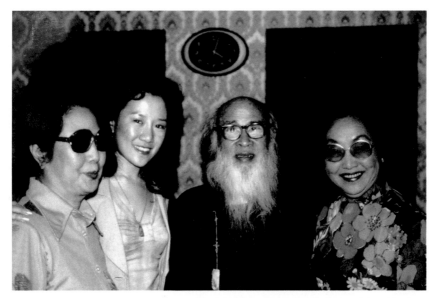

梁秀娟（右一）、張大千（右二）、白小娟（左二）、程派知名旦角章遏雲（左一）於台北「摩耶精舍」（張大千居所）。

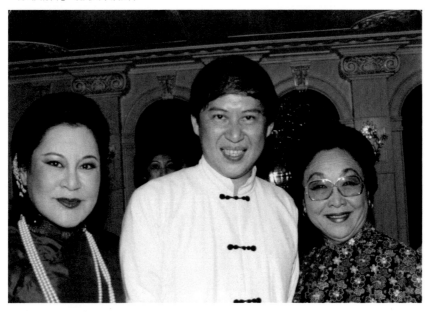

梁秀娟與作家白先勇合影。

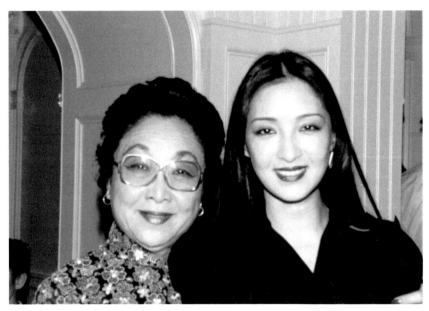

梁秀娟與影星胡茵夢於台北合影。

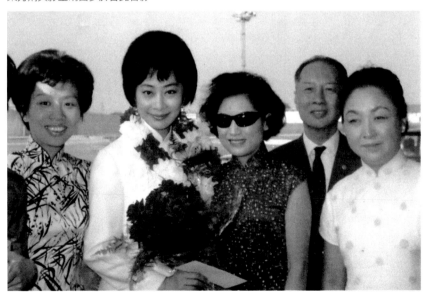

影星盧燕來台灣參訪，梁秀娟（右一）、顧正秋（前右二）等在松山機場迎接。

戲劇春秋

創刊號①

The Razzberries

民國七十九年十二月底，母親自陽明山中國文化大學下課返回板橋大觀路家中。凌晨時分，再次中風，在亞東醫院經過醫生精心搶救，總算撿回了一條命，但是這一次，她再也不能像健康人一樣走路了。母親臥病、養病期間，兒女們都常常返回家裡陪伴，在北京和山西工作的兒子其麟、其平和媳婦們也輪流來臺灣探親照料，她的眾多學生們也常常來探望，文化大學賴萬居老師（也是母親的學生）特別請中醫到家來為她診治。在我們板橋的大院子裡，逢年過節依然熱鬧非凡，兒孫回家團聚，學生來訪探望。直到民國八十四年，妹妹小娟將父母接到美國洛杉磯休養，由她和弟弟威威照料著兩位老人的生活。父親白蓮丞於民國八十六年元月在洛杉磯家中平靜地過世了，享年九十七歲。母親則於民國八十九年十月二十八日病逝洛杉磯家中，享年八十歲，父親、母親的遺體火化後，由我們兄弟姊妹護奉回故鄉山西太原，安葬在東山的「白氏墓園」中，二位老人終於「落葉歸根」了。

編寫的這本圖傳，源於家中保存的老照片。家母梁秀娟生病臥床後，到妹妹白

小娟在美國洛杉磯的家中療養，後來父親、母親相繼離開，居住了四十多年的台北

板橋老家，留下了幾本舊的照片集。內中有許多張是家母早年的演出劇照和生活留

影，很是珍貴。我於是將一些照片整理出來。

家母梁秀娟在台灣從事戲劇教育；在國立台灣藝術專科學校戲劇系（現台灣藝

術大學）、中國文化大學戲劇學系和舞蹈學系、台北藝術大學舞蹈系，以及華岡藝

術學校戲劇科等藝術院校擔任教職，長達四十餘載，但卻很少人知道「梁秀娟老

師」早年在大陸是一位著名的京劇演員。

白其龍

民國二十二年（一九三三年），母親與外祖母梁花儂、外姨母梁桂亭搭檔組成梁家班「秀立社」劇團。梁劇團在北京、天津、濟南、青島、開封、武漢、上海及東北等地巡迴公演，紅極一時。當年梁花儂、梁桂亭、梁秀娟被譽為「梁氏三傑」。

可惜家母的舞台演藝生涯只有短短的六、七年，便由於一九三七年的抗日戰爭而提早告別了舞台。來台灣定居後，她除了在學校從事戲劇教學，只有不多場次的公益演出。因此對母親早年舞台生涯了解的人並不多。藉由本書中這些珍貴的老照片，希望能夠讓大家對家母梁秀娟早年的舞台形象了解一二。

這裡要感謝中國文化大學中國戲劇學系主任劉慧芬教授，韻清樂舞劇團副團長、梁秀娟老師的學生哈憶平小姐特別撰文緬懷，以及出版此書的秀威資訊編輯部，我均在這裡表示深深的感謝。

這本書是為懷念我日夜思念的親愛的母親。

附錄 緬懷師恩

哈憶平

因著家學淵緣之故，我自小喜愛京劇，民國六十三年國中一畢業，什麼學校都沒去報考，就一股腦兒的考進中國文化學院五專部戲劇專修科（如今的中國文化大學），因先父哈元章是著名京劇鬚生，我便想學生角，沒成想，先父母稱之為大姊的梁秀娟老師，卻極力攔阻，言道：「妳爸是唱老生的，妳媽也是老生票友，妳可不能再學學生角了，個兒頭又不高，妳得來做我的學生。」就這樣，嬌小的我就順理成章的跟著梁老師學旦嘍！

當時的戲專，每年畢業公演時，都是賣票的，大夥兒可也一點不含糊，演了許多高難度的戲，能算上半專業的京劇科系了呢！主要是因為有最優秀的師資，都是台灣首屆一指的京劇大師，才能訓練出有實力的學生。五專畢業後，因先父的要

求，梁老師的鼓勵，我又插班大學部的戲劇系中國戲劇組，繼續做梁老師的學生，加起來也跟劇校生一樣，不敢說坐科，但也學了八年的戲。這說長不長說短不短的八年，讓我打下了如磐石般穩固的根基，至少在旦角的基本功方面是非常扎實的，這都要歸功於梁老師的教導。永遠忘不了，六十多歲的老人，在教學上是那樣的認真，每個動作、唱腔、咬字、唸白，還有那優美的身段線條，招招式式都是親力親為，一遍遍的示範演練，有時看著他鼻尖兒上的汗珠，濕了沁透的衣衫，心中甚是不捨，真是不忍心老師如此賣力勞累，都請他先歇會兒，看著我們自己練就行了，那時，雖然老師已經沒有小嗓了，可是仍然盡力要使我們理解，該怎麼發聲，音該怎麼出唇，腔該怎麼轉，力該怎麼使，想盡辦法讓我們知道如何達到基本要求，更精進達到標準。跟著梁老師學戲，我個人覺得，最大的獲益就是能明白「正」、「穩」、「準」，什麼叫「規矩」（指的是唱唸做表），不偏不倚；衷心感念於梁老師給打下的厚實基礎。

最難忘的是民國六十七年，先父任國劇學會理事長時，所舉辦的一次大聯演，請動了已睽違舞台的梁老師參演《昭君出塞》，那時因為老師已無小嗓，但仍賣力出演，我和另一同學扮掌扇宮女，站在老師身後代唱，那也是我此生唯一的一次扮演宮女，是為了我的恩師，特別難得珍貴的經驗，能親眼目睹老師在台上的身影，

135

舞台魅力和敬業精神，都是我永誌不忘的。大學一畢業，因成績還行，梁老師推薦

我留任系上助教，在校期間，我學得較快，領悟力不錯，常常成為小老師做示範，

帶著同學做，所以，無形中訓練出膽量，也累積了一些經驗，任助教後，更成為梁

老師的左右手，帶著學生做身段兒，有時就直接代老師上課。多年後感念師恩，也

曾依照著老師的著作《手眼身法步》，自費製作了「國劇旦角基本功法」的錄影

帶，提供初學愛好者參考。這就是我雖非劇校生，是文化戲專和國劇組一手培養出

來，卻能夠做為一名教授傳統戲曲的講師，從事了二十多年教學工作的最佳實證。

完全是拜文化大學眾位師長所賜，其中，更全賴梁老師所授的旦角基本功，讓我可

以很驕傲自信的教導學生，不敢稱開枝散葉的輝煌，但我如今的這一方小天地，小

小的成就，期不負師恩聊慰吾師在天之靈！

梁秀娟 劇活 戲劇生活 年表

民國九年（西元一九二〇年），出生於北平外郎營胡同家中。

母親梁花儂當時十九歲，是北平知名的國劇演員，行當為老旦、彩旦、丑角。常年在「華樂戲院」、「城南遊藝園」等舞台演出，家中來往親友多為梨園前輩，和專工小生的姨母梁桂亭同住，姨母和母親同是田際雲（藝名「響九霄」）老前輩所創辦的「崇雅坤社」畢業出來的高材生，也常同台演出，對秀娟日後影響很大。

民國十二年（西元一九二三年），四歲

隨父母回籍貫安徽省望江縣探親。

民國十三年（西元一九二四年），五歲

入私塾。在家中兩年多的塾學裡，讀了《孝經》、《大學》、《中庸》、《論語》和《孟子》上半部。

由於體弱多病，開始在課餘隨姨母及玉成科班劉玉芳老師練功健身，從而扎下了初步的學戲根基。

民國十五年（西元一九二五年），七歲

正式入小學，學名譚秀娟，練功持續不斷。

民國十九年（西元一九三〇年），十一歲

受長輩國劇大師齊如山鼓勵，課餘時母親先後延請多位老師到家中教戲。兼習皮黃青衣、花旦及崑曲，並開始綁硬蹺，練蹺功，青衣開蒙老師是玉成科班的李玉龍，後又隨王蕙芳老師學習。

李老師先教會《硃砂痣》、《浣紗記》，再教《奇雙會》、《武昭

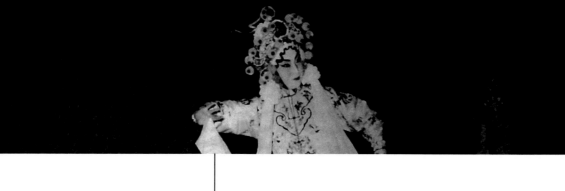

關》等，從小戲打基礎，王老師則專門指導唱腔。

張彩林老師教花旦戲，先教《遊龍戲鳳》、《紅鸞禧》、《鐵弓緣》等戲，著意指點眼神和動作之間的配合，啟發了秀娟自我對手、眼、身、法、步的特別講求。日後梁劇團成立，從張老師又學了《翠屏山》、《潘金蓮》、《烏龍院》等重頭戲。

崑曲名家韓世昌用半年時間教會《思凡》，隨即在北平纖雲公所，某銀行家之母的壽筵上露演。稍早，農曆五月十八日關帝誕辰曾在北平關帝廟容納千人的大禮堂，酬神演出新學成的《硃砂痣》，是生平第一次演出。

民國二十年（西元一九三一年），十二歲

從韓世昌老師先後又學《遊園驚夢》、《佳期拷紅》、《斷橋》、《昭君出塞》，等程度夠深了，才終於學到轉折細膩，表演動作最繁難的《貞娥刺虎》。崑曲特色是聲腔與動作配合，非常講究，經過韓老師這幾齣戲一絲不苟的嚴格指導與琢磨，進步飛快。

崑曲前輩侯瑞春也被商請而來，為其崑曲功課擫笛，秀娟獲益良多。

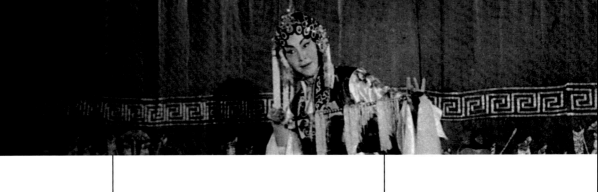

農曆五月，二度在關帝廟大禮堂演出《奇雙會》，與其姨母梁桂亭搭檔，被襯托得俐落出色，名聲從此傳開。

民國廿一年（西元一九三二年），十三歲

開始考慮是否要專心在劇藝上下功夫，做個「文武崑亂不擋」的全才演員，雖遭到父系方面激烈的反對，最後仍決定繼續學戲、演戲，並因此改從母姓。

下半年，請來名武旦「九陣風」閻嵐秋授戲，陸續教了《小放牛》、《梁紅玉》、《劉金定殺四門》、《扈家莊》等，其中《梁紅玉》還需要有一手嫻熟的擊鼓功夫，所以此劇學了六七個月。閻老師教戲，步步扎實，本身表演又有「武中帶文」的獨到之處，在在啟發秀娟領會如何拿捏武戲角色的動作和精神。

民國廿年（西元一九三三年），十四歲

從北平春明女子中學輟學，全心投入演藝事業。

秋天，其母梁花儂自組梁劇團「秀立社」，成員有五十多人，除了稱作「梁氏三傑」的梁花儂、梁桂亭、梁秀娟，另外還有侯喜瑞、李洪春、陳喜興、貫盛習、孫盛文、王盛如、蘇連漢、哈寶山……等。秀娟是旦角台柱。

梁劇團「秀立社」首演於北平華樂戲院，秀娟貼出《盤絲洞》和全本《玉堂春》及全本《販馬記》，和姨母梁桂亭搭檔，開始職業演出生涯。北平、天津、漢口、開封、濟南是最常巡演的城市。

民國廿三年（西元一九三四年），十五歲

為「四大名旦」尚派尚小雲先生正式收為徒弟。日後，秀娟所擅演的《漢明妃》、《杜麗娘》、《杏元和番》、《盤絲洞》、《玉堂春》等戲，都一一經過尚老師精心的指點，對秀娟劇藝精進影響極大。

隨程玉菁學《棋盤山》、《乾坤福壽鏡》二劇；隨丁永利學崑曲戲《林冲夜奔》。

梁劇團「秀立社」首度赴山西省太原市公演。

開始隨畫家邵逸軒學畫花卉。

民國廿四年（西元一九三五年），十六歲

梁劇團「秀立社」在上海黃金大戲院作新春公演，連續公演了五十多天，每天日夜兩場，每場都是座無虛席，一齣全本《玉堂春》足演了一個月，反串演《林冲夜奔》也連續上演了兩個星期，同台的老生搭檔是麒麟童周信芳，同台挑樑，合演有《活捉王魁》、《三堂捨子》等戲，由於周信芳前輩的精心指導，秀娟的劇藝又上了一個新的境界。

歐陽予倩在上海看了秀娟的演出，特為她編寫《人面桃花》，她在劇中當台飛毫作牡丹，又快又美。

在上海與周信芳合作演出全本《驪珠夢》、《寶蓮燈》、《戰宛城》、《薛平貴王寶釧》，因在《蝴蝶杯》中飾演田玉川，在雷峰塔中飾演許仙，秀娟在周編演的《平西劍》飾樊梨花。

民國廿六年（西元一九三七年），十八歲

梁劇團「秀立社」應邀赴東北瀋陽、大連、哈爾濱作了唯一一次的巡迴演出。

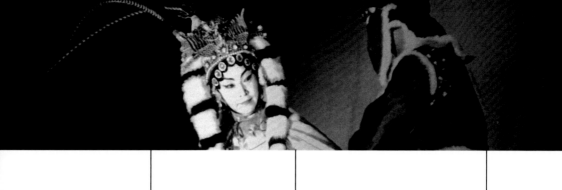

民國廿七年（西元一九三八年），十九歲

和白蓮丞先生成婚，赴山西太原白家舉行婚禮，再回北平振興堂宴請
親友，結束演出生涯，梁劇團也隨之解散。

最後一場告別演出是在北平長安大戲院，戲碼是《漢明妃》及全本
《玉堂春》。

民國廿八年（西元一九三九年），二十歲

夫婿白蓮丞從事地下抗日工作，在日軍搜捕中，秀娟和婆婆被抓進北
平日本憲兵隊，在牢裡被關押了四個多月。

民國廿九年（西元一九四〇年），二十一歲

獲釋後，為轉移日本人對秀娟行蹤的監視，其母梁花儂重組梁劇團，
還是以「秀立社」班底，在北平哈爾飛戲院復出公演。

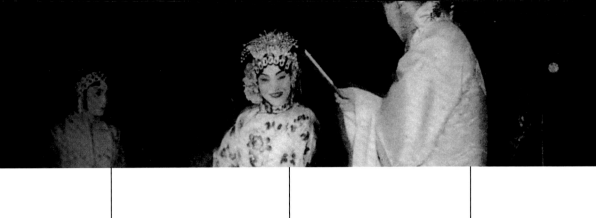

民國卅一年（西元一九四二年），二十三歲

梁劇團「秀立社」以赴河南演出為由，在劇團掩護下，避開日本人的監視，中途在徐州下車，由兩位包頭師傅護送，坐馬車回到後方介首，方才脫離險境。

民國卅二年（西元一九四三年），二十四歲

秋，秀娟在西安特別為一位殉難志士的妻小義演三天，貼出劇目為《大劈棺》、《花田八錯》、《春香鬧學》、《梁紅玉》，因簡就陋，行頭道具皆商借自西安「易俗社」。

民國卅三年（西元一九四四年），二十五歲

次子其龍出世於西安市。

民國卅四年（西元一九四五年），二十六歲

抗戰勝利時在西安，旋返北平。

民國卅五年（西元一九四六年），二十七歲

在北平的晚會上義務演出，演出劇目為《得意緣》。

三子其平出世於北平市。

民國卅六年（西元一九四七年），二十八歲

長女明珠出世於天津市。

民國卅七年（西元一九四八年），二十九歲

十一月於北平東單牌樓前長安大街臨時闢的飛機場，隻身登上飛往南京軍機，三子一女均滯留北平。

年底在浙江省溪口蔣祠以軍眷身份演出《春香鬧學》及《巴駱和》。

民國卅八年（西元一九四九年），三十歲

從南京到上海。農曆正月初五再隻身抵臺灣與夫婿團聚，自此定居臺北。

民國卅九年（西元一九五〇年），三十一歲

四子其賓出世。

民國四十一年（西元一九五二年），三十三歲

次女小娟出世。

民國四十二年（西元一九五二年），三十三歲

五子其威出世。

民國四十四年（西元一九五五年），三十六歲

獲齊如山先生推薦參與國立臺灣藝術專科學校國劇科的籌備工作。

民國四十五年（西元一九五六年），三十七歲

國立臺灣藝術專科學校國劇科成立，在國劇科教授青衣、花旦、武旦、崑曲等各種課程，開始教學生涯。

民國四十六年（西元一九五八年），三十九歲

任職國立臺灣藝術專科學校國劇科主任。

民國四十八年（西元一九五九年），四十歲

在臺北國軍文藝活動中心與學生同台義演三天，演出劇目：《梁紅玉》、《金山寺》、《春香鬧學》及《巴駱和》。十月率領國立藝專國劇科同學，赴泰國演出，宣慰僑胞，十一月回國。

147

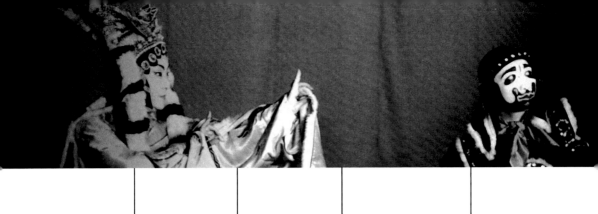

民國五十一年（西元一九六二年），四十三歲

應聘任教於中國文化學院，在體育系舞蹈組教授「國劇基本動作」及「崑曲」。

民國五十三年（西元一九六四年），四十五歲

為國立臺灣藝術專科學校影劇科教授「國劇研究」課程。

民國五十四年（西元一九六五年），四十六歲

在中國文化學院五年制舞蹈專修科，教授「國舞基本動作」課程。

民國五十六年（西元一九六七年），四十八歲

在中國文化學院五年制戲劇專修科教授「青衣」、「花旦」、「武旦」、崑曲等課程。

民國五十七年（西元一九六八年），四十九歲

應立委梅恕曾之邀，為中美文化協會主辦的「中美國劇舞蹈團」訓練演出人員，直至民國六十一年（西元一九七二年）。

民國五十九年（西元一九七〇年），五十一歲

參加為國劇演員籌募基金之義演，在臺北「國立臺灣藝術教育館」演出《十三妹》。

民國六十一年（西元一九七二年），五十三歲

「雅音小集」創辦人郭小莊正式拜師。

民國六十四年（西元一九七五年），五十六歲

應華岡藝術學校之聘，任國劇科主任。

民國六十五年（西元一九七六年），五十七歲

為臺灣國立藝術專科學校國樂科聲樂組學生教授「國劇研究」。

民國六十七年（西元一九七八年），五十九歲

十二月底在臺北國軍文藝活動中心參加為自強基金舉辦的國劇義演，演出《昭君出塞》。

約汪其楣教授參與後來的《手眼身法步》一書之編寫工作。

民國六十八年（西元一九七九年），六十歲

為中華國劇學會籌募基金，和郭小莊同台，師徒合演《小放牛》，在此劇中反串「牧童」一角。

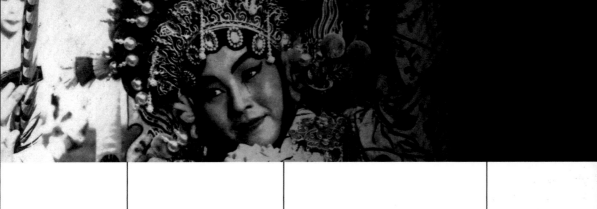

民國六十九年（西元一九八○年），六十一歲

六月一日，《國劇表演藝術論》一書出版。

十月十八日，七十九高齡的母親梁花儂由次子其龍揹負，來到香港和秀娟團聚。

十二月廿八日，秀娟在桃園機場迎接老母來台定居團聚。

民國七十年（西元一九八一年），六十二歲

六月，長女明珠在北京因癌症病逝。

十月廿八日，母親梁花儂病勢轉劇，逝於臺北，享年八十歲。

民國七十一年（西元一九八二年），六十三歲

旦角基本動作——《手眼身法步》一書出版。

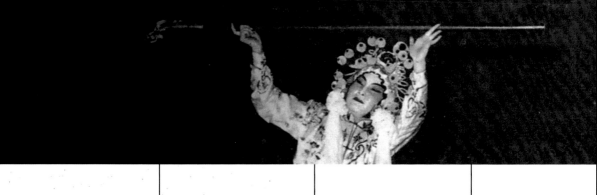

民國七十二年（西元一九八三年），六十四歲

應國立藝術學院舞蹈系之聘為「駐校藝術家」。教授「中國傳統戲劇身段」課程。

民國七十四年（西元一九八五年），六十六歲

自臺灣藝術專科學校退休，繼續任教中國文化大學戲劇系副教授，華崗藝術學校戲劇科主任。

民國七十六年（西元一九八七年），六十八歲

為紀念中國文化大學創辦人張其昀先生，戲劇系特別舉辦隆重、盛大的義演。特別邀請文大畢業的校友歌星崔苔菁、龍隆演出京戲《貴妃醉酒》，張俐敏演出京劇《紅娘》。

民國七十八年（西元一九八九年），七十歲

《手眼身法步》一書再版。

十二月，從陽明山文化大學授課後返回板橋家中，第一次中風。

十二月廿五日，於板橋亞東醫院九一一病房，由學生及各界師友為其歡度七十大壽。

民國七十九年（西元一九九○年），七十一歲

康復後繼續在中國文化大學戲劇系，國立臺北藝術大學授課。

十二月，授課返回板橋家中，第二次中風。

民國八十九年（西元二○○○年），八十一歲

十月二十八日，病逝於美國洛杉磯。

新美學45　PH0199

新銳文創
INDEPENDENT & UNIQUE

文武崑亂不擋
——京劇名旦暨教育家梁秀娟

作　　者	白其龍
責任編輯	鄭伊庭
內文完稿	莊皓云
封面設計	蔡瑋筠

出版策劃	新銳文創
發 行 人	宋政坤
法律顧問	毛國樑　律師
製作發行	秀威資訊科技股份有限公司
	114 台北市內湖區瑞光路76巷65號1樓
	電話：+886-2-2796-3638　傳真：+886-2-2796-1377
	服務信箱：service@showwe.com.tw
	http://www.showwe.com.tw
郵政劃撥	19563868　戶名：秀威資訊科技股份有限公司
展售門市	國家書店【松江門市】
	104 台北市中山區松江路209號1樓
	電話：+886-2-2518-0207　傳真：+886-2-2518-0778
網路訂購	秀威網路書店：https://store.showwe.tw
	國家網路書店：https://www.govbooks.com.tw

| 出版日期 | 2018年11月　BOD一版 |
| 定　　價 | 390元 |

國家圖書館出版品預行編目

文武崑亂不擋：京劇名旦暨教育家梁秀娟 / 白其龍著. --
　一版. -- 臺北市：新銳文創, 2018.11
　　面；　公分
　BOD版
　ISBN 978-957-8924-36-9(平裝)

1. 梁秀娟　2. 京劇　3. 傳記

982.9　　　　　　　　　　　　　　　107018194

讀者回函卡

感謝您購買本書，為提升服務品質，請填妥以下資料，將讀者回函卡直接寄回或傳真本公司，收到您的寶貴意見後，我們會收藏記錄及檢討，謝謝！
如您需要了解本公司最新出版書目、購書優惠或企劃活動，歡迎您上網查詢或下載相關資料：http:// www.showwe.com.tw

您購買的書名：_____

出生日期：_____年_____月_____日

學歷：□高中 (含) 以下　　□大專　　□研究所 (含) 以上

職業：□製造業　□金融業　□資訊業　□軍警　□傳播業　□自由業
　　　□服務業　□公務員　□教職　　□學生　□家管　□其它_____

購書地點：□網路書店　□實體書店　□書展　□郵購　□贈閱　□其他

您從何得知本書的消息？

　□網路書店　□實體書店　□網路搜尋　□電子報　□書訊　□雜誌
　□傳播媒體　□親友推薦　□網站推薦　□部落格　□其他_____

您對本書的評價：(請填代號　1.非常滿意　2.滿意　3.尚可　4.再改進)

　封面設計____　版面編排____　內容____　文／譯筆____　價格____

讀完書後您覺得：

　□很有收穫　□有收穫　□收穫不多　□沒收穫

對我們的建議：_____

11466
台北市內湖區瑞光路 76 巷 65 號 1 樓

秀威資訊科技股份有限公司　　收

BOD 數位出版事業部

...

（請沿線對折寄回，謝謝！）

姓　　名：＿＿＿＿＿＿＿＿＿　年齡：＿＿＿＿　性別：□女　□男

郵遞區號：□□□□□

地　　址：＿＿＿＿＿＿＿＿＿＿＿＿＿＿＿＿＿＿＿

聯絡電話：(日)＿＿＿＿＿＿＿＿＿　(夜)＿＿＿＿＿＿＿＿＿

E-mail：＿＿＿＿＿＿＿＿＿＿＿＿＿＿＿＿＿＿＿